英雄　　動作　　Coding　　學習　　漫畫

三民書局

© Coding man 07：Debug VS Bug王國

著 作 人	李俊範
繪 者	金琩守
監 修	李 情
審 訂	蘇文鈺
譯 者	林季妤
責任編輯	陳妍蓉
美術編輯	郭雅萍

發 行 人	劉振強
發 行 所	三民書局股份有限公司
	地址　臺北市復興北路386號
	電話　(02)25006600
	郵撥帳號　0009998–5
門 市 部	(復北店) 臺北市復興北路386號
	(重南店) 臺北市重慶南路一段61號

出版日期	初版一刷　2019年9月
編 號	S 317890

行政院新聞局登記證局版臺業字第○二○○號

有著作權・不准侵害

ISBN　978–957–14–6679–8　（平裝）

http://www.sanmin.com.tw　三民網路書店
※本書如有缺頁、破損或裝訂錯誤，請寄回本公司更換。

英雄　動作　Coding　學習　漫畫

07 Debug VS Bug王國

作者：李俊範｜繪者：金湛守
監修：李情｜推薦：韓國工學翰林院
譯者：林季妤｜審訂：蘇文鈺

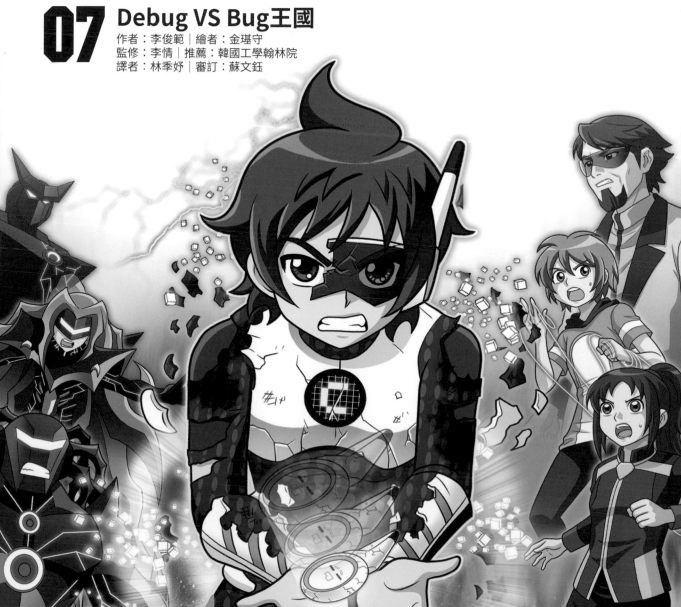

特 色

漫 畫	觀念整理	實戰練習
將學習內容融入 有趣的漫畫中	透過觀念整理 拓展學生思考	親自解決各種 coding問題

Coding man01 第43頁

Coding man01 第162頁

Coding man01 第167頁

只要看漫畫就可以順利破解coding！

> 我，劉康民已經開始學習了！
> 朋友們也和我一起吧，如何？

☑ 創造學習coding時不可或缺的世界觀！

☑ 漫畫與學習的密切連結！

☑ 韓國工學翰林院認證且推薦！

這麼重要的coding是很有趣的！

Steve Jobs (蘋果公司創辦人)

「這國家的所有人都應該要學coding，coding教育人們思考的方法。」

Barack Obama (美國前總統)

「不要只購買電子遊戲，親自製作看看吧；不要只是滑手機，嘗試著設計程式吧。」

Tim Cook (蘋果公司代表人)

「比起外語，先學習coding吧，因為coding是能和全世界70億人口溝通的全球性語言。」

推薦序

李 情 (大光小學 教師)

　　身為這個被稱作「第四次工業革命」時代的人類，需要對coding有正確的理解，以及相當的興趣才行。我相信*Coding man*系列可以幫助小學生們，利用趣味的方式理解陌生的coding，透過書中的主角康民而逐步對coding產生親近感，學習到連結在漫畫情節中的大量知識與概念，效果值得期待。

韓國工學翰林院

　　韓國工學翰林院主要目標是發掘對技術發展有極大貢獻的工學技術人員，同時對於這些人員的學術研究、事業提供協助。現在正處於人工智慧的時代，全世界都陷入coding熱潮，韓國對於軟體與coding相關課程的興趣也與日俱增。*Coding man*系列是coding教育的起點，而本書是第一本將電腦知識、coding及Scratch這個程式有趣地融入故事中的漫畫，所以即使是對coding沒興趣的學生，也會產生「我想更了解coding」這樣的想法。

蘇文鈺 (成功大學資訊工程系 教授)

　　我是資工系老師，卻不覺得所有人都要來學程式，包含小孩子在內！如果你對計算機有興趣，也許先別急著去讀計算機概論。這是一本用比較簡單還加入圖解的書，方便你了解計算機領域裡的部分內容。如果你對於這些東西感到興趣，再開始接觸程式設計也不遲。我所能做的建議是，電腦是一個有趣的東西，不只是可以用來玩遊戲等娛樂，還可以幫助你做好很多事，在未來，幾乎每個人的生活都離不開電腦，即使只是用人家設計的應用軟體，能善用它總不是壞事，如果真的對電腦科學有興趣，這可是會讓人廢寢忘食，值得用一生去投入的喔！

本書常出現的單字

#coding #bug #debug

#自動駕駛汽車 #GPS #人造衛星

#自動駕駛汽車開發者 #虛擬實境 #模擬

#超級電腦 #硬體 #軟體

#3D列印機 #擴增實境

#Scratch #角色 #舞台（背景）

#控制積木 #外觀積木 #偵測積木 #音效積木

目次

登場人物

朱哲政

怡琳的爸爸，
也是Debug的特務。
成為Bug王國的俘虜，
然後幫助了高階Bug的誕生，
但仍舊保有他夢想的世界。

蕾伊卡

Debug的特務。
在試圖從Bug手中拯救人類世界的
Coding man和Debug間
扮演著重要角色。

朱怡琳

康民的好朋友，
是唯一一個逃離Bug王國
回到人類世界的人類。

Coding man(劉康民)

某一天得到特殊
能力的主角劉康民，
身穿Coding裝試圖
解決世上所有的問題，
途中卻遭遇了意想不到的意外。

泰俊

常常抱怨和碎碎念
的樣子，但實際了
解後會發現他心地
很善良。

景植

泰俊的好朋友，是
創作者吳德熙的死
忠粉絲。

宥彩

個性親切，非常重
視朋友之間的友
情。

德熙

透過上傳Coding man
的影像而被大家所認
識的創作者。

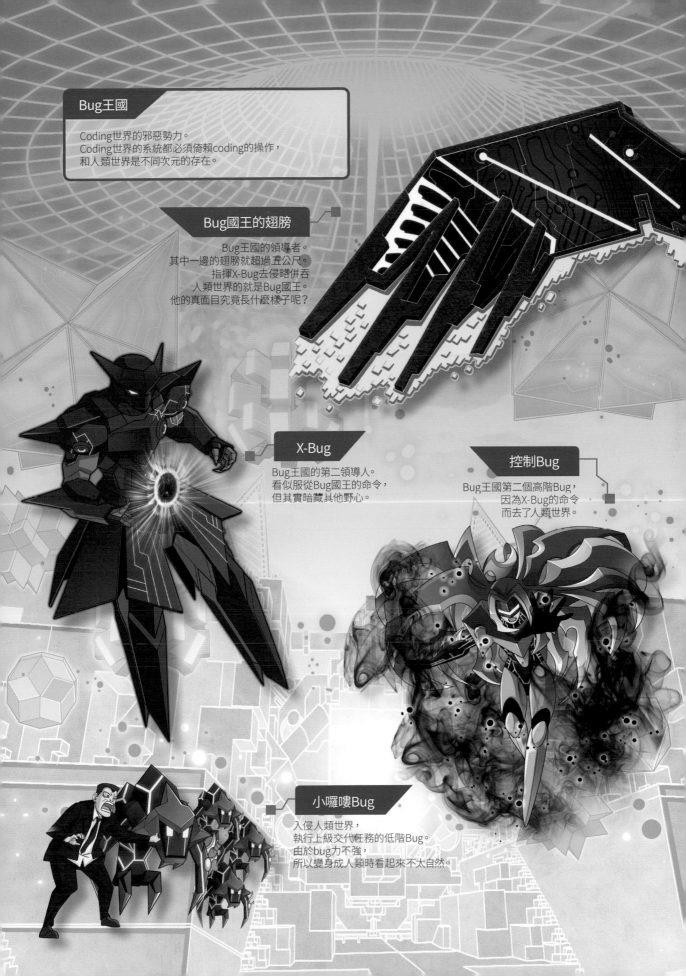

Bug王國

Coding世界的邪惡勢力。
Coding世界的系統都必須倚賴coding的操作，
和人類世界是不同次元的存在。

Bug國王的翅膀

Bug王國的領導者。
其中一邊的翅膀就超過五公尺。
指揮X-Bug去侵略併吞
人類世界的就是Bug國王。
他的真面目究竟長什麼樣子呢？

X-Bug

Bug王國的第二領導人。
看似服從Bug國王的命令，
但其實暗藏其他野心。

控制Bug

Bug王國第二個高階Bug，
因為X-Bug的命令
而去了人類世界。

小囉嘍Bug

入侵人類世界，
執行上級交代任務的低階Bug。
由於bug力不強，
所以變身成人類時看起來不太自然。

前情提要

某一天，
平凡的小學生劉康民，突然獲得能看見程式語言的能力。
康民為了拯救被Bug綁架的怡琳，
決心成為Coding man。

只要人類深陷危機，
Coding man就會隨時隨地出現，拯救大家，
但是，
他卻遭遇了意想不到的意外…

離 別

1

回到人類世界的Coding man，
在火災現場為了救出受困民眾，
而意外墜落至地面，Coding裝也損壞⋯
康民該如何克服這個危機呢？

這、這是
怎麼回事？

同一時間，Bug王國正在監看著火災現場的Coding man

喀喀　喀喀

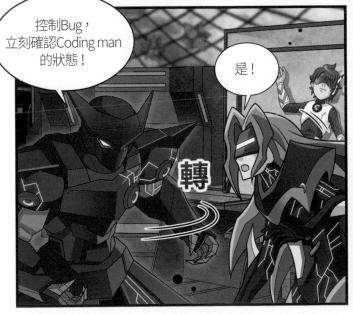

控制Bug，
立刻確認Coding man
的狀態！

是！

轉

用能量感應攝影機
測量那小子的力量！

噠噠噠

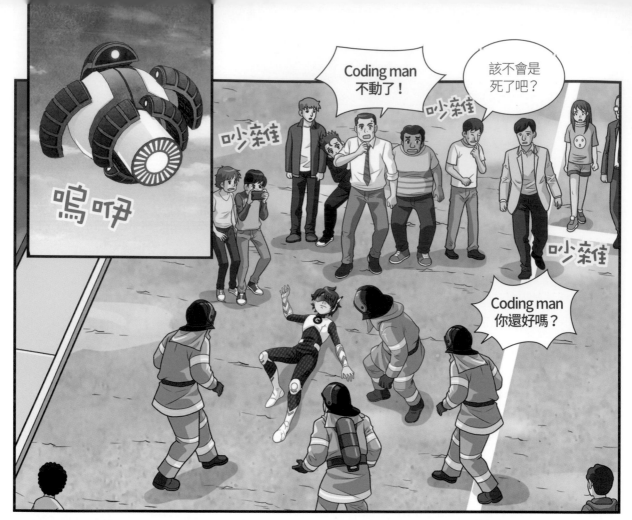

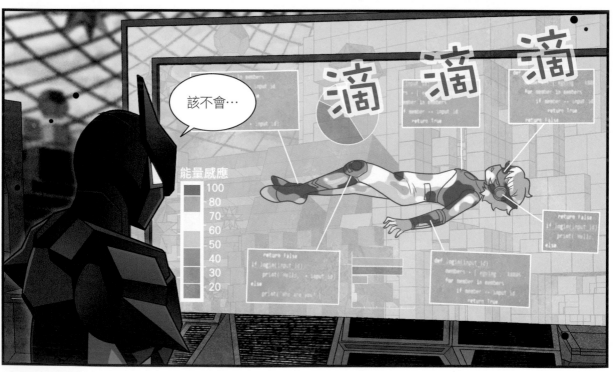

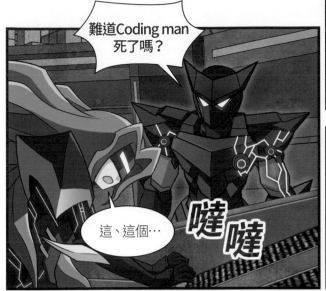

難道Coding man死了嗎？

這、這個…

噠噠

Coding man的服裝上沒有感應到能量反應。

這可能是一時的錯誤，我立刻重新測量！

噠噠噠

噠噠噠

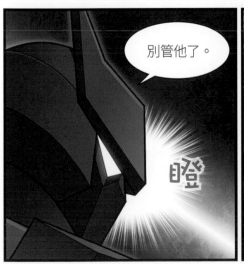

別管他了。

瞪

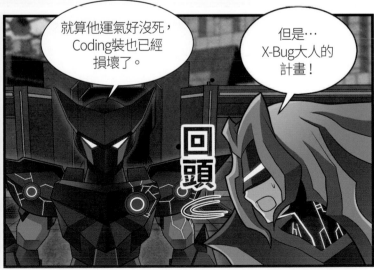

就算他運氣好沒死，Coding裝也已經損壞了。

但是…X-Bug大人的計畫！

回頭

我沒臉見您。

這不是你的錯。

雖然沒辦法獲得Coding man的力量，但也除去了一個很大的絆腳石，

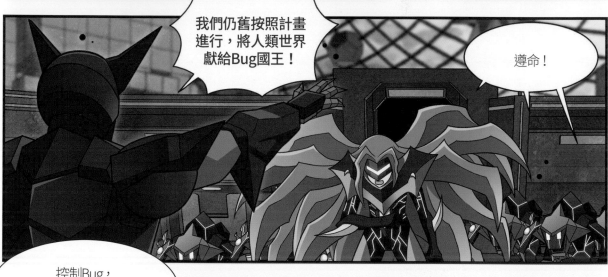

我們仍舊按照計畫進行，將人類世界獻給Bug國王！

遵命！

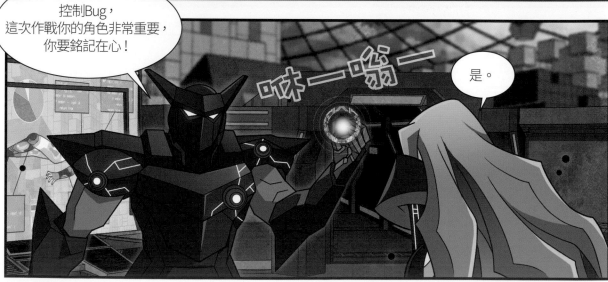

控制Bug，這次作戰你的角色非常重要，你要銘記在心！

咻—嗡—

是。

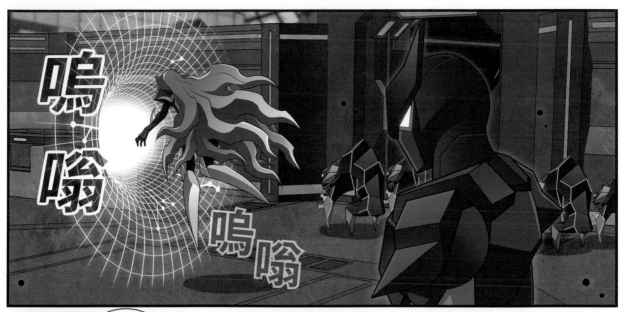

嗚嗡

嗚嗡

劉康民…

轉

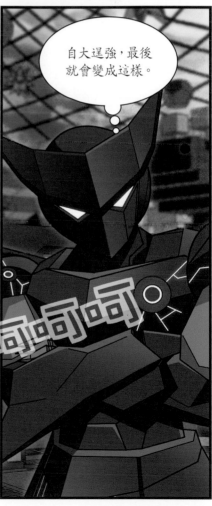

自大逞強，最後
就會變成這樣。

呵呵呵

今日在首爾市中心驚傳大火。

吳德熙家

因為消防人員的迅速應對與Coding man的協助，所幸無人傷亡。

發生火災意外

我們連線現場記者，了解詳細情況。

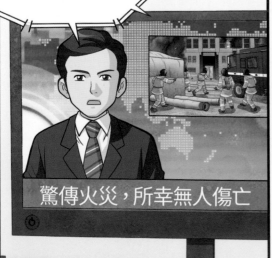

驚傳火災，所幸無人傷亡

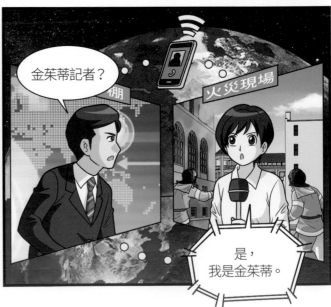

金茱蒂記者？

火災現場

是，我是金茱蒂。

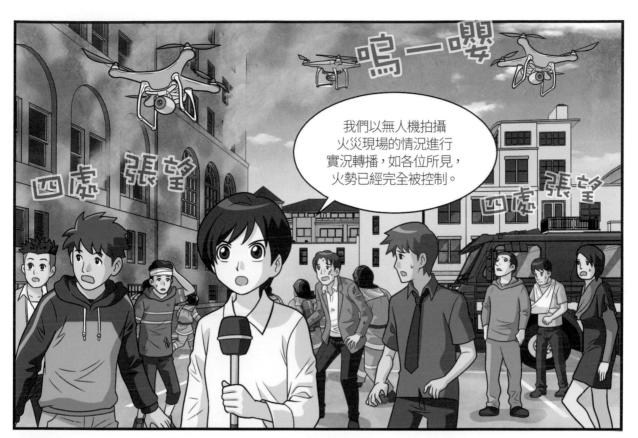

嗚一嘰

四處 張望

四處 張望

我們以無人機拍攝火災現場的情況進行實況轉播,如各位所見,火勢已經完全被控制。

現在來採訪現場民眾,了解當時的情形。

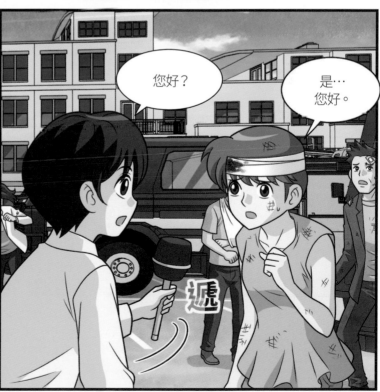

您好?

是…您好。

遞

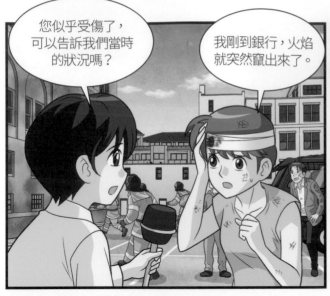

您似乎受傷了，可以告訴我們當時的狀況嗎？

我剛到銀行，火焰就突然竄出來了。

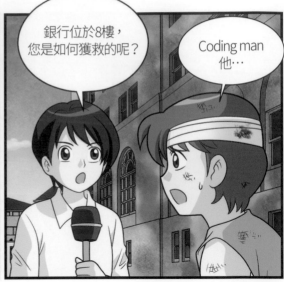

銀行位於8樓，您是如何獲救的呢？

Coding man 他…

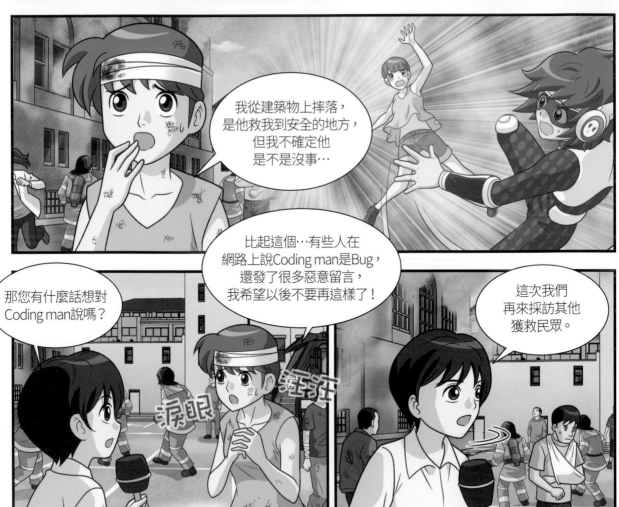

我從建築物上摔落，是他救我到安全的地方，但我不確定他是不是沒事…

比起這個…有些人在網路上說Coding man是Bug，還發了很多惡意留言，我希望以後不要再這樣了！

那您有什麼話想對Coding man說嗎？

這次我們再來採訪其他獲救民眾。

 漫畫中的觀念　　在網路上對他人或文章發表惡意評價、撰寫惡意留言，屬於電腦犯罪行為。

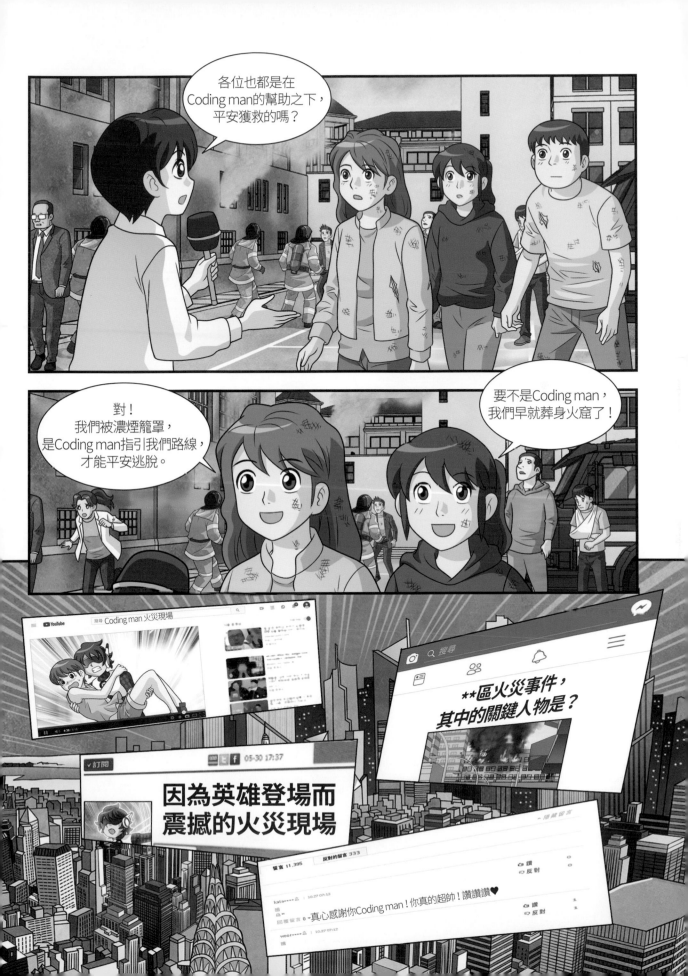

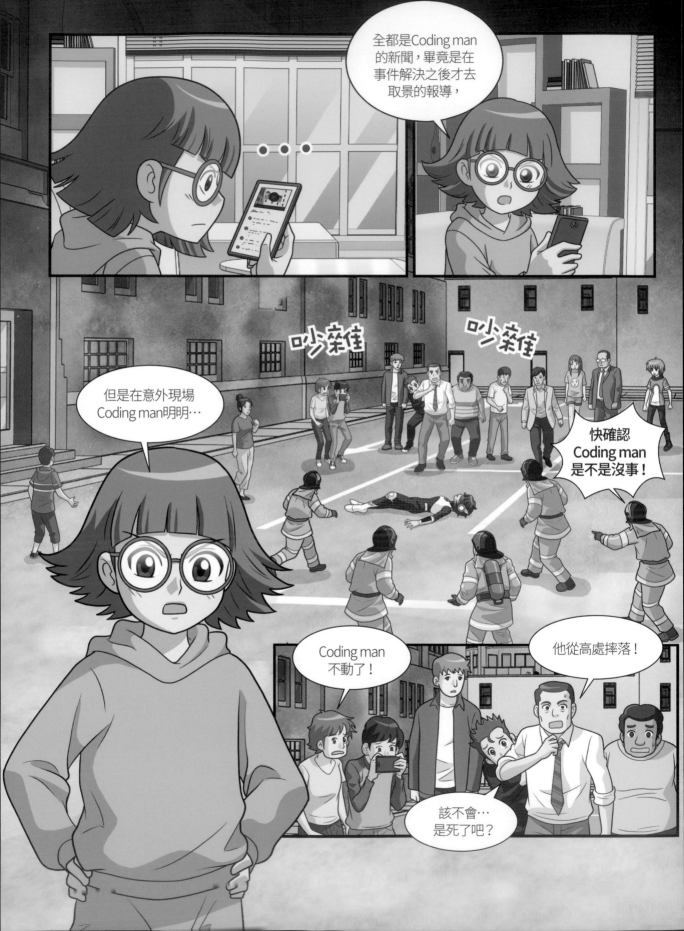

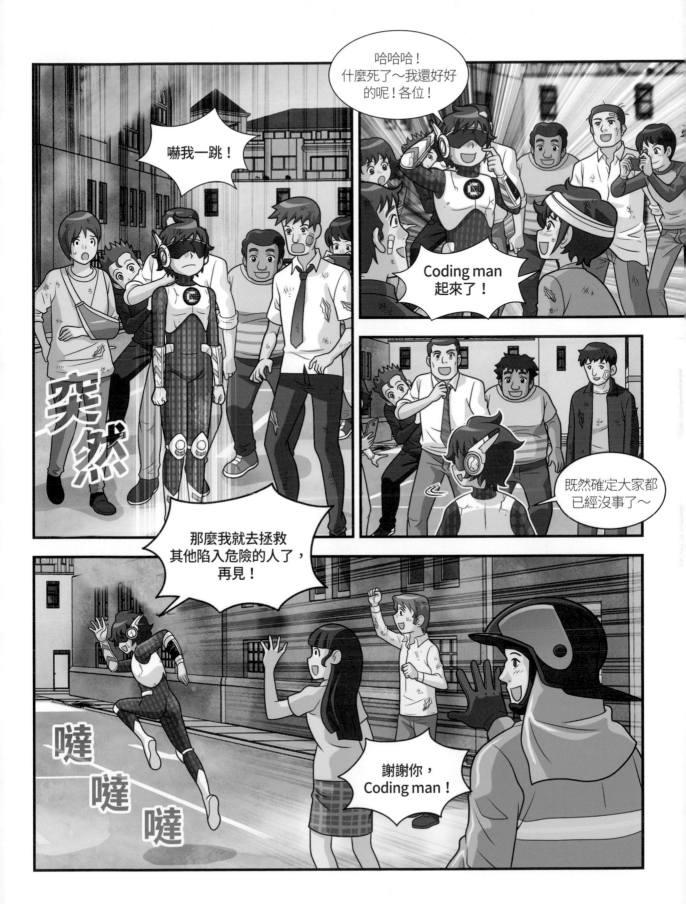

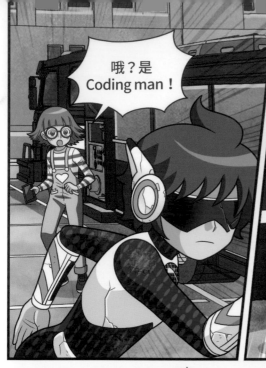

哦？是Coding man！

這次我絕不會錯過！

噠

Coding man，請對粉絲們說句話吧！

噠噠噠

哦？

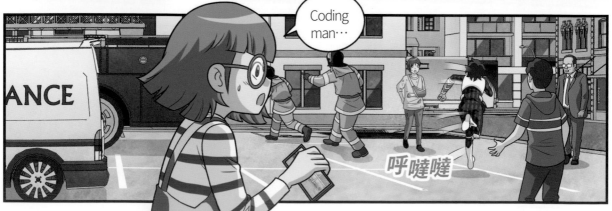

Coding man⋯

呼噠噠

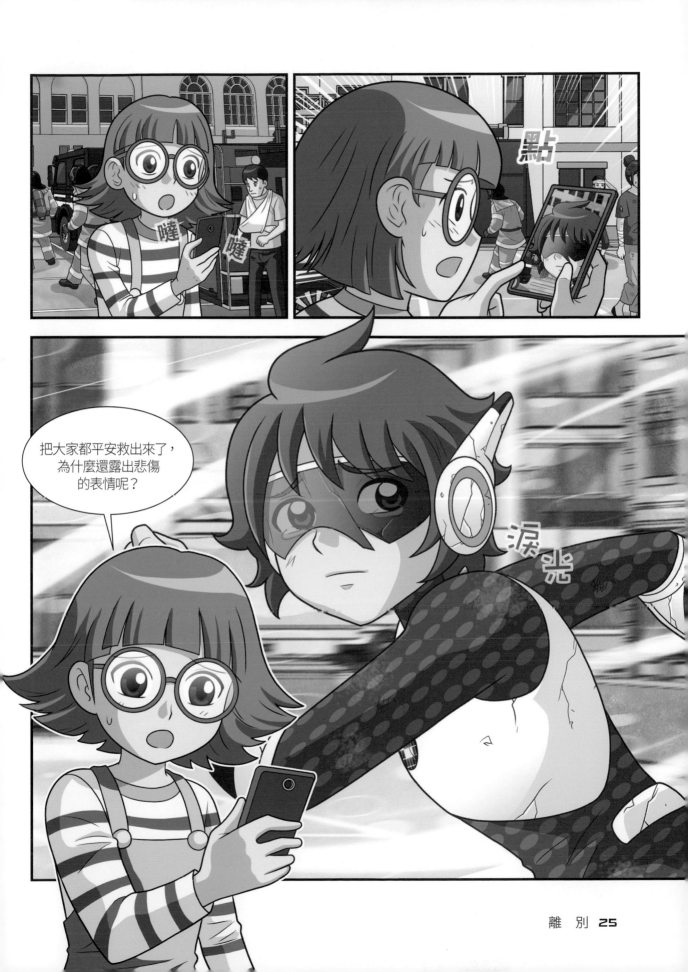

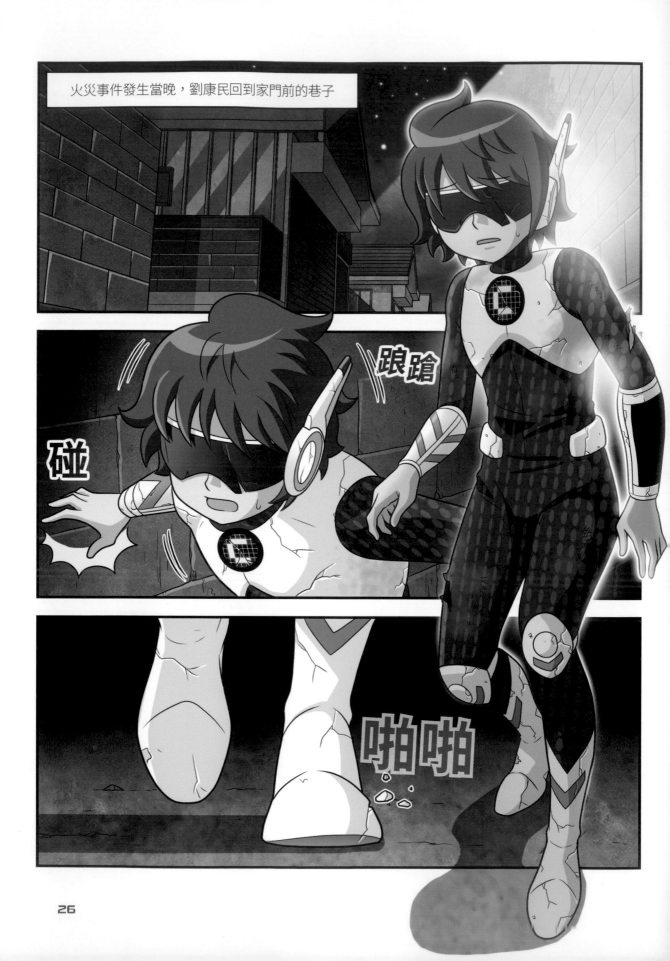

！

啪嚓

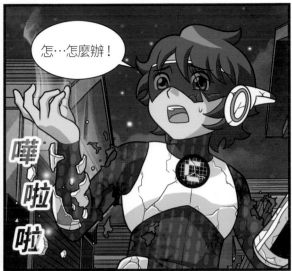

怎…怎麼辦！

嘩啦啦

啪啪

啪啪

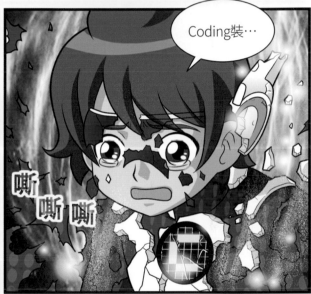

Coding裝…

嘶嘶嘶

咻—

正在剝落！

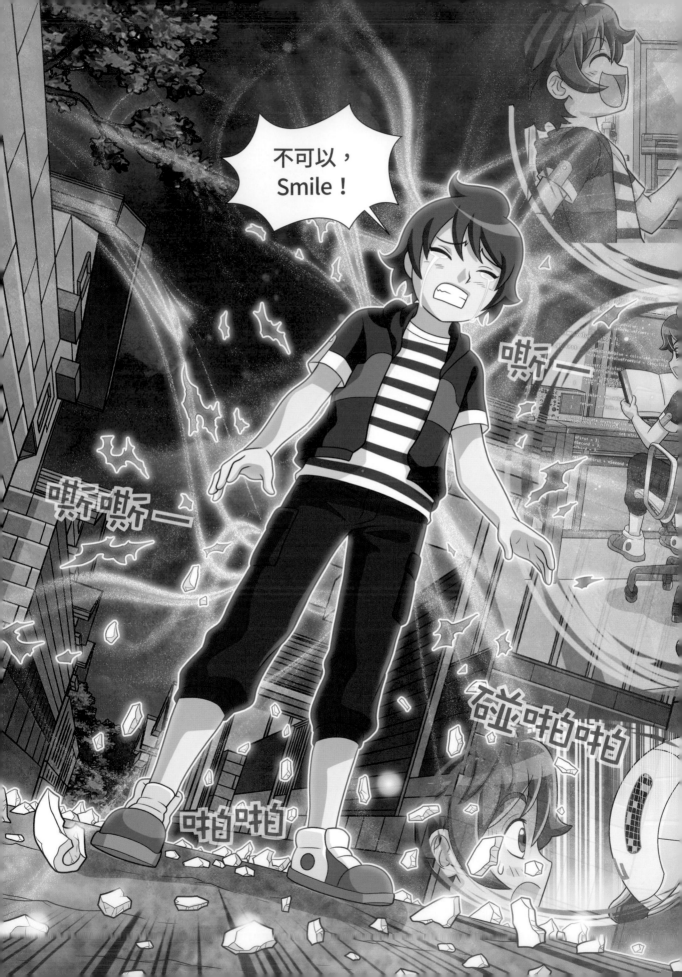

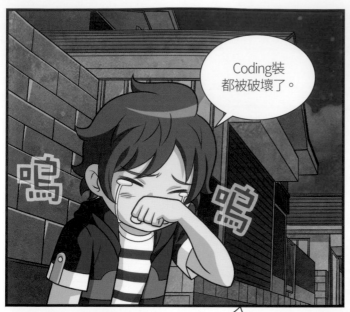

Coding裝都被破壞了。

要是…
沒有Smile的話，我根本不可能活下來。

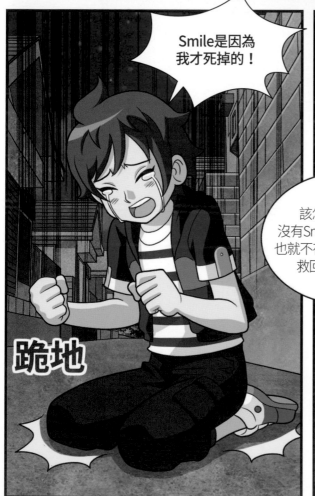

Smile是因為我才死掉的！

嗚 嗚

跪地

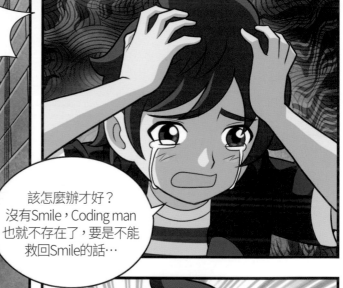

該怎麼辦才好？沒有Smile，Coding man也就不存在了，要是不能救回Smile的話…

等等，要救回Smile！

突然

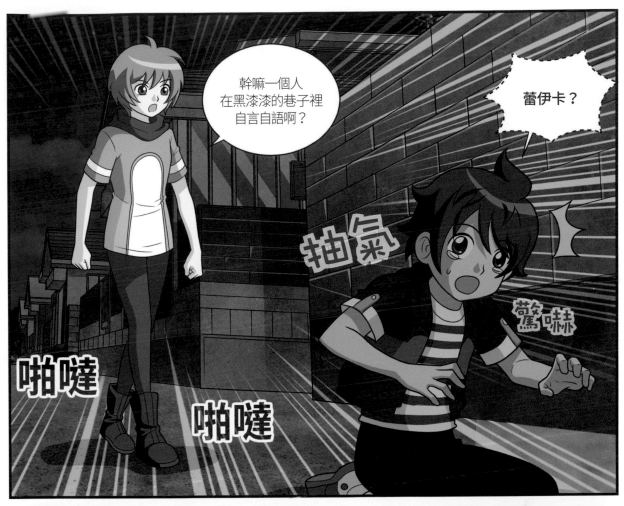

不對，現在應該叫你Coding man才對吧？

驚

都讀同一所學校，你該不會以為真的能隱瞞身分到最後吧？

不過為了隱藏身分，跑到這樣黑暗的巷子裡來，確實應該給你鼓個掌？

張望

什麼？

偷看

蕾伊卡還不知道Coding裝已經損壞了。

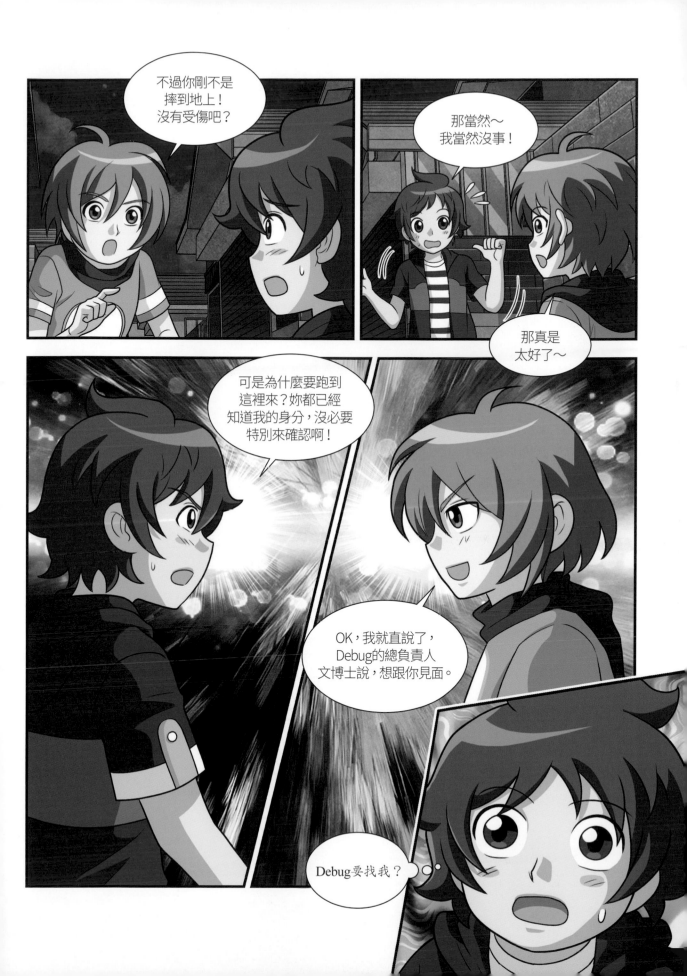

這不強迫，如果你需要再想想的話…

不，

很好！我也一直很期待可以跟Debug見上一面。

OK！

不過在那之前，我有個提議。

是什麼？

為了人類世界，我劉康民，不對，是Coding man跟Debug要在同等的立場並肩合作！

這話是…！

康民的提議

蕾伊卡得知了Coding man的身分，
而康民也不慌不忙的提議要與Debug合作。
他究竟在想些什麼呢？

妳說今天會再次跟
Coding man碰面嗎？

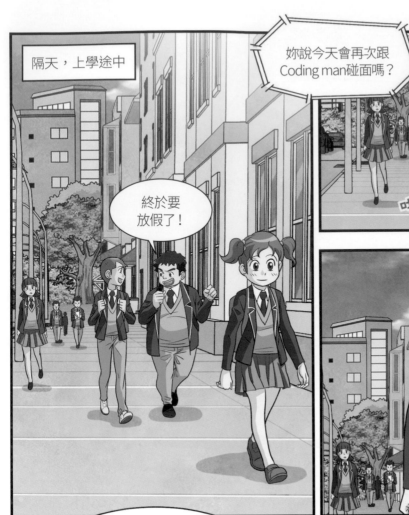

隔天，上學途中

終於要
放假了！

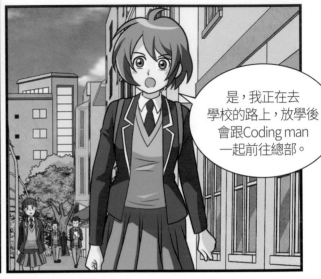

是，我正在去
學校的路上，放學後
會跟Coding man
一起前往總部。

若是和Coding man聯手，
就如虎添翼了，妳要盡可能
隨時報告所有的內容！

是，博士！

劉康民…

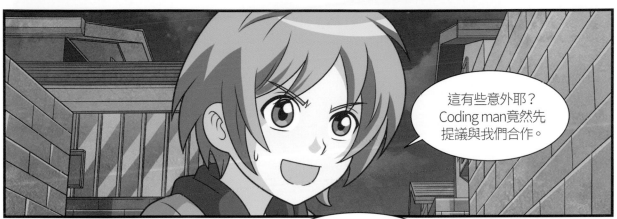

這有些意外耶？
Coding man竟然先
提議與我們合作。

難道我的提議
有些為難嗎？

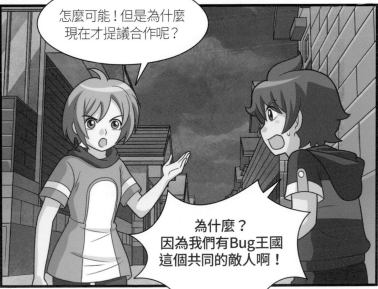

怎麼可能！但是為什麼
現在才提議合作呢？

為什麼？
因為我們有Bug王國
這個共同的敵人啊！

再加上明天就開始放假了，也有很多時間嘛～

呵呵

什麼放假，Bug王國才不管什麼放假呢！既然如此，放假期間可要好好折磨你，劉康民！

握

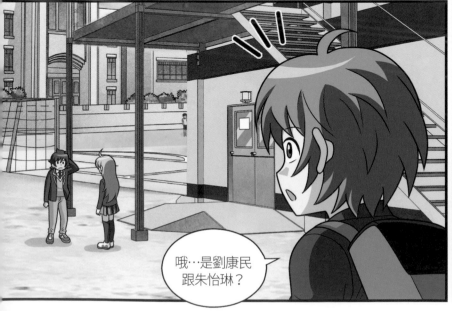

哦…是劉康民跟朱怡琳？

他們在那裡做什麼？

到底為什麼不行？
我不能眼睜睜地
放著爸爸不管啊！

對抗Bug
是很危險的。

妳好不容易
才從Bug王國回來，
我不能再讓妳
陷入危險！

那你不是也
一樣危險嗎？

你以為我不曉得嗎？
你跟我去約會那天，也是為了
救人才離開的不是嗎？

驚訝

可是我都能理解，
因為救人是很
重要的事。

就算是這樣…
妳也不行！

要加入Debug，
看來還得花上
不少時間…

不管你怎麼阻止都沒有用，因為我已經下定決心了。

如果你堅決反對的話，我就直接去拜託蕾伊卡！

怡琳…

不用麻煩，我直接過來了。

蕾伊卡！

轉

妳怎麼會在這裡？

我也是這所學校的學生啊！

先不說這個了，這麼重要的事情，要是被別人聽到怎麼辦？

更重要的是…朱怡琳竟然也知道你就是Coding man這件事？

那…妳也知道劉康民很快就要去Debug囉？

劉康民要去Debug？

劉康民，你！

就算她沒說，我也正打算告訴妳，絕對沒有要隱瞞妳。

擺手

擺手

既然已經提起了，我也老實告訴妳吧！我也想加入Debug…

Ok！當然可以。

什麼？

什麼？

有什麼好驚訝的？怡琳也有coding的實力，對Debug來說也是很大的幫助。

雖然還是要取得總部的許可，但只要說這是Coding man的條件，總部當然會同意了，沒問題吧？

好，好吧！

謝謝你～康民！我一定會認真努力的！

擁抱

好、好～

朱怡琳是唯一一個從Bug王國生還的人類，若是能就近觀察，一定會更好！

嘁

嘁

嘁

嘁

那詳細的事情之後再聊吧!

怡琳,抱歉沒有提早告訴妳我會去Debug。

沒關係～

我們也趕快進教室吧!不然要遲到了。

嗯!

噠

噠

噠

嘻嘻

成功!一切都照計畫進行。

是～

是～

放假的時候也要有規律的生活，希望大家都有個愉快的假期！

就算放假是為了準備新學期，但也不能忘記大玩特玩啊！

叮叮叮叮叮！

吵吵

鬧鬧

我打算在放假期間學習coding，你們要一起來嗎？

學習coding？

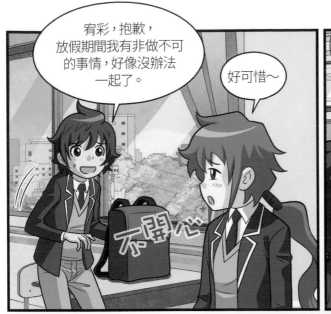

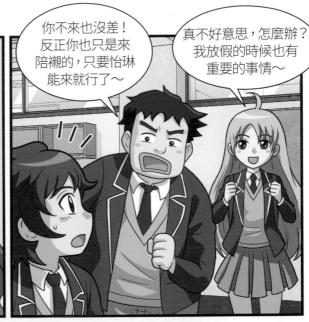

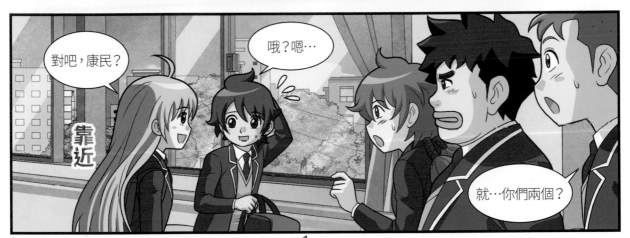

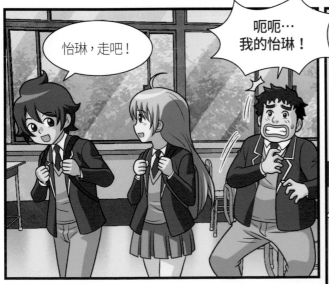

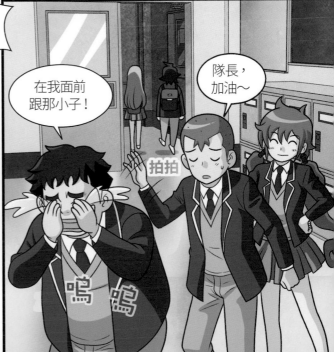

啪噠　啪噠

偷看

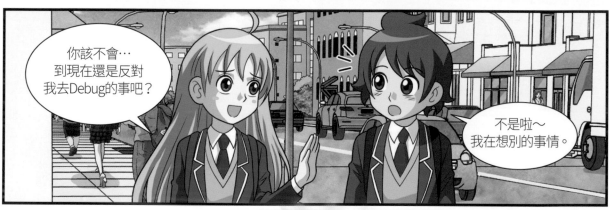

你該不會…
到現在還是反對
我去Debug的事吧？

不是啦～
我在想別的事情。

想什麼？
跟我說～好嗎？

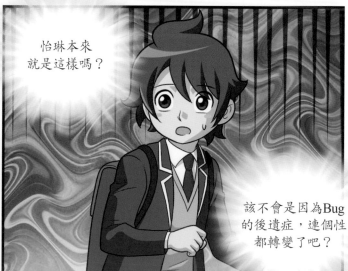

怡琳本來
就是這樣嗎？

該不會是因為Bug
的後遺症，連個性
都轉變了吧？

啊，對了！
我有事要問你～

什麼事？

你為什麼突然
想跟Debug合作？

就是現在，可以
試探怡琳的機會！

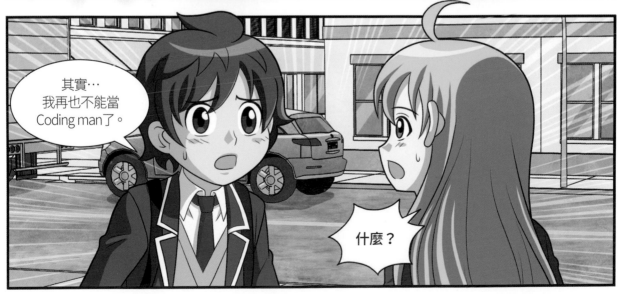

其實…
我再也不能當
Coding man了。

什麼？

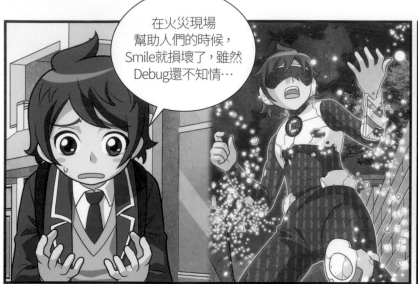

在火災現場幫助人們的時候，Smile就損壞了，雖然Debug還不知情⋯

怎麼可能！

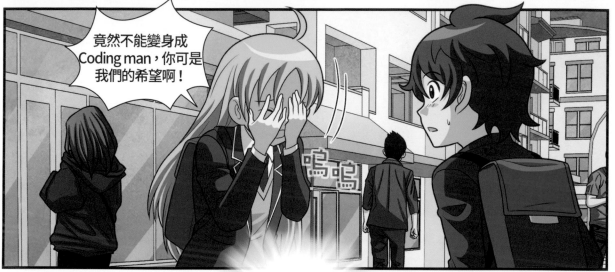

竟然不能變身成Coding man，你可是我們的希望啊！

嗚嗚

她是真心在擔心我。

嗯哼

據說如果被Bug感染的話，會沒辦法感受到人類的情感，我竟然⋯懷疑怡琳！

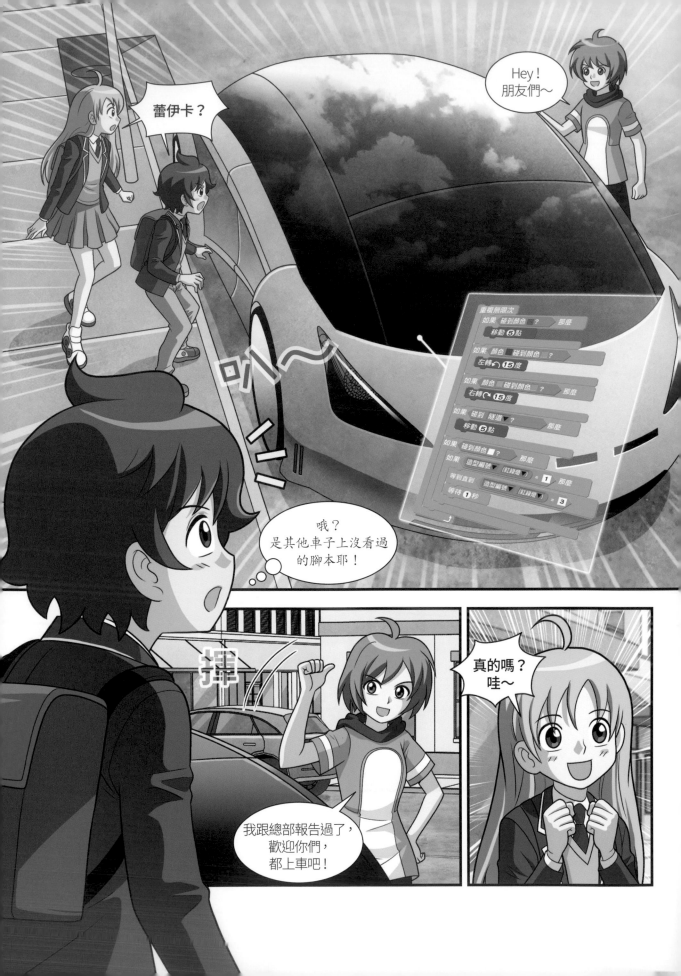

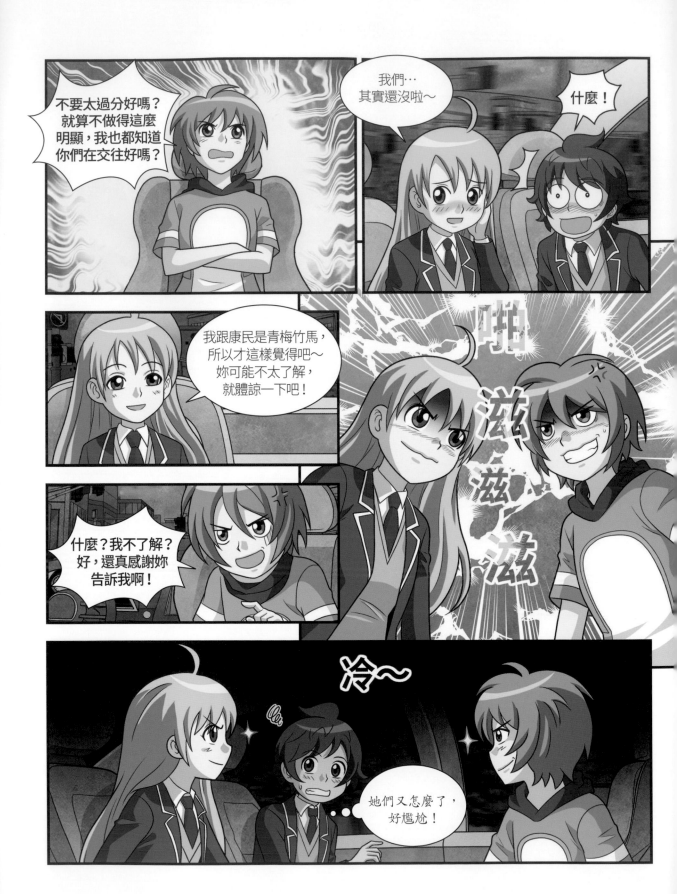

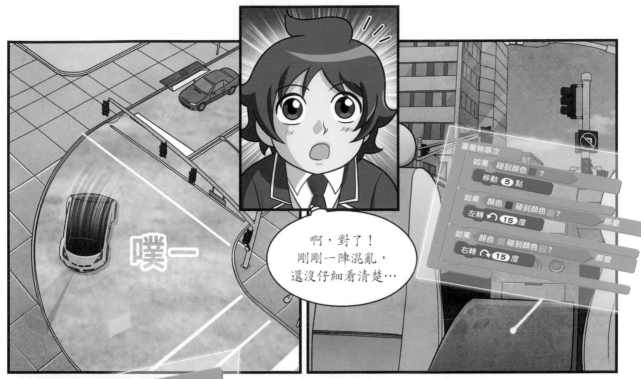

噗—

啊，對了！
剛剛一陣混亂，
還沒仔細看清楚…

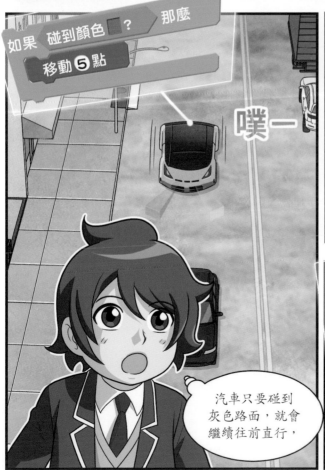

噗—

汽車只要碰到
灰色路面，就會
繼續往前直行，

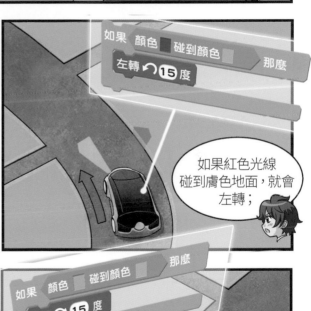

如果紅色光線
碰到膚色地面，就會
左轉；

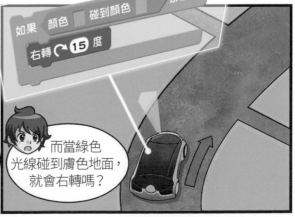

而當綠色
光線碰到膚色地面，
就會右轉嗎？

Coding man
練習本
偵測物體的條件腳本，
跟著167頁試著做做看吧！

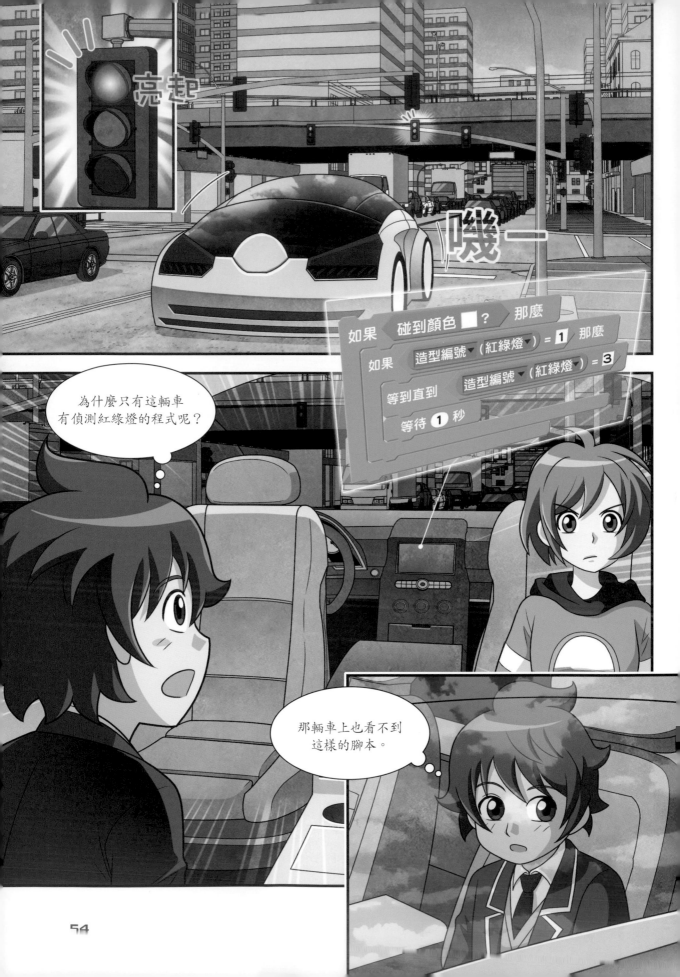

你在幹嘛？

那個…
因為這輛車跟其他車子
好像不太一樣～

眼光
還不錯喔！

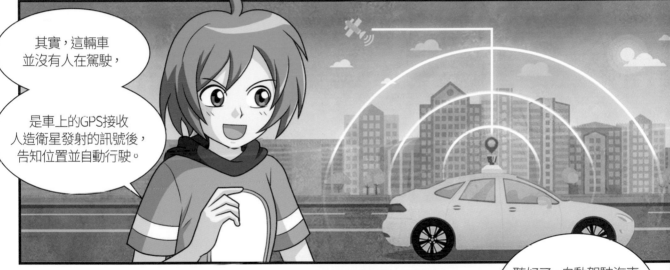

其實，這輛車
並沒有人在駕駛，

是車上的GPS接收
人造衛星發射的訊號後，
告知位置並自動行駛。

身為Debug的特務，
說明倒是有點弱啊？

什麼？

聽好了，自動駕駛汽車
是透過前端感應器測量
車輛與物體之間的距離，
偵測危險後行駛。

漫畫中的觀念　你知道會自動行駛的自動駕駛汽車嗎？
160頁會有更詳細的說明喔！

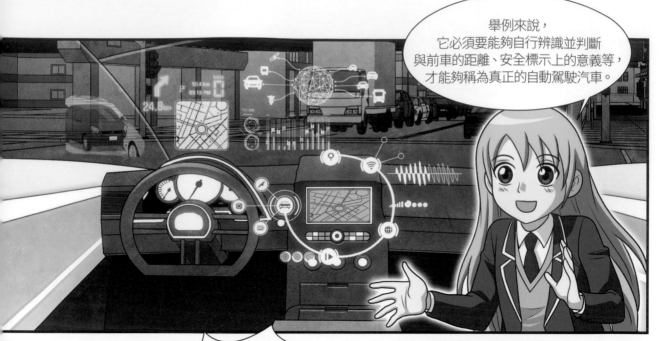

舉例來說，
它必須要能夠自行辨識並判斷
與前車的距離、安全標示上的意義等，
才能夠稱為真正的自動駕駛汽車。

果然是怡琳，
真聰明！

啪

啪
啪

真氣人！

10公尺後
抵達目的地。

噗一

到了！

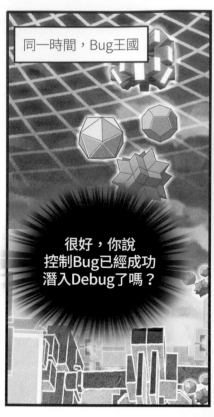

同一時間，Bug王國

很好，你說控制Bug已經成功潛入Debug了嗎？

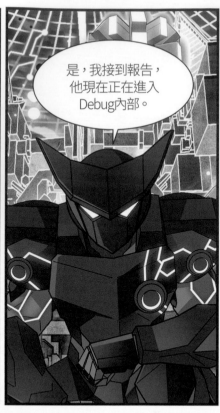

是，我接到報告，他現在正在進入Debug內部。

愚笨的Debug，完全被我的計謀給騙了

車隆 車隆

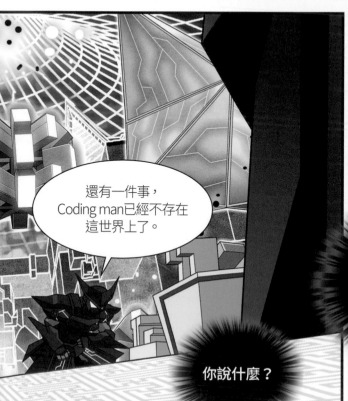

還有一件事，Coding man已經不存在這世界上了。

你說什麼？

原本應該將Coding man的能力奪取過來，強化我們的戰力，但卻失敗了，非常抱歉！

哈哈哈！這樣反而更好。

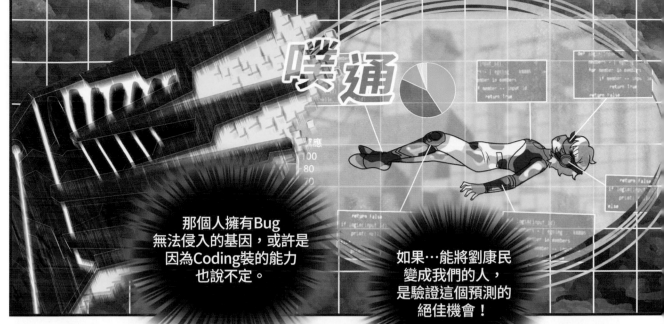

那個人擁有Bug無法侵入的基因，或許是因為Coding裝的能力也說不定。

如果…能將劉康民變成我們的人，是驗證這個預測的絕佳機會！

但是究竟有沒有辦法將Bug感染失敗的劉康民變成高階Bug！

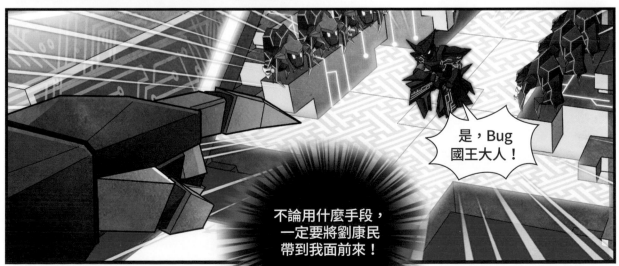

不論用什麼手段，一定要將劉康民帶到我面前來！

是，Bug國王大人！

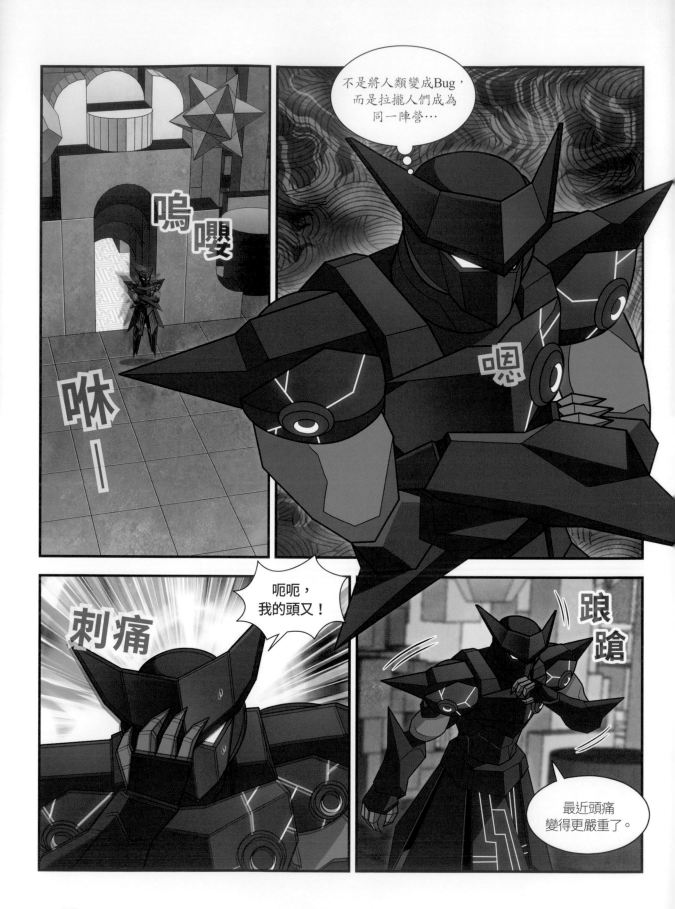

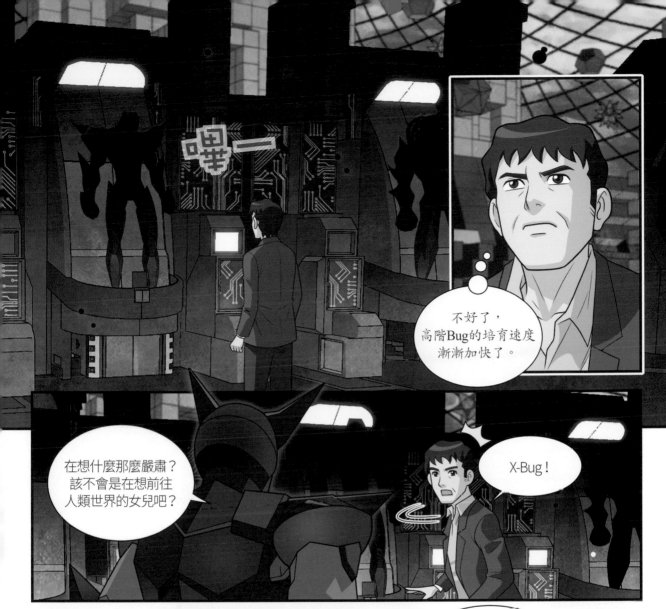

不好了，
高階Bug的培育速度
漸漸加快了。

在想什麼那麼嚴肅？
該不會是在想前往
人類世界的女兒吧？

X-Bug！

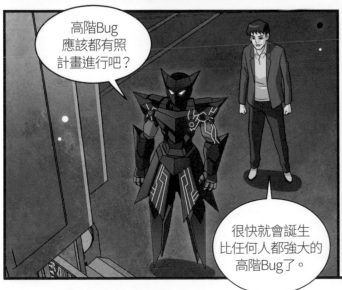

高階Bug
應該都有照
計畫進行吧？

很快就會誕生
比任何人都強大的
高階Bug了。

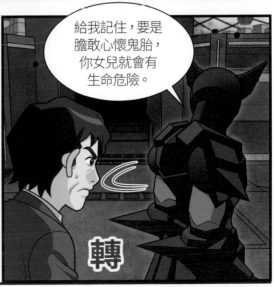

給我記住，要是
膽敢心懷鬼胎，
你女兒就會有
生命危險。

轉

啊，
我問你一件事。

停住

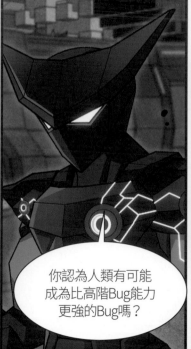

你認為人類有可能
成為比高階Bug能力
更強的Bug嗎？

不是高階Bug
的Bug？

難說，怎麼
這樣問？

算了。

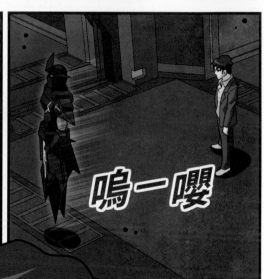

嗚一嚶

那傢伙⋯
到底想做什麼啊？

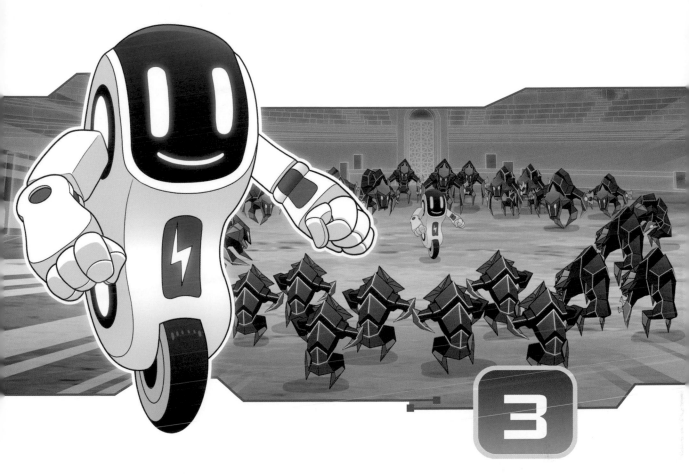

動作機器人的誕生

Debug寄予厚望的動作機器人終於完成了，
擁有超快速度與強力硬體的動作機器人，
他未來的活躍，一起拭目以待吧！

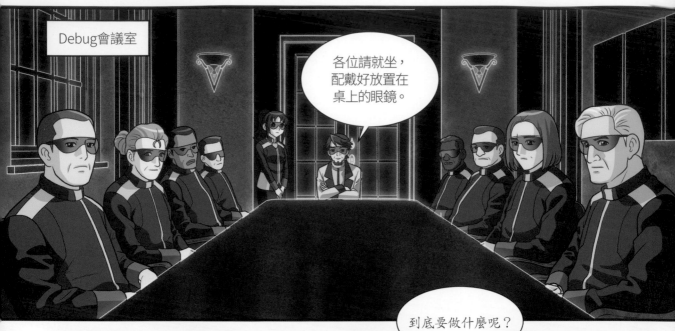

Debug會議室

各位請就坐，配戴好放置在桌上的眼鏡。

到底要做什麼呢？

西望

東張

這樣黑漆漆的地方，不覺得像是來到電影院嗎？

剛到連招呼也不打就叫人坐下…

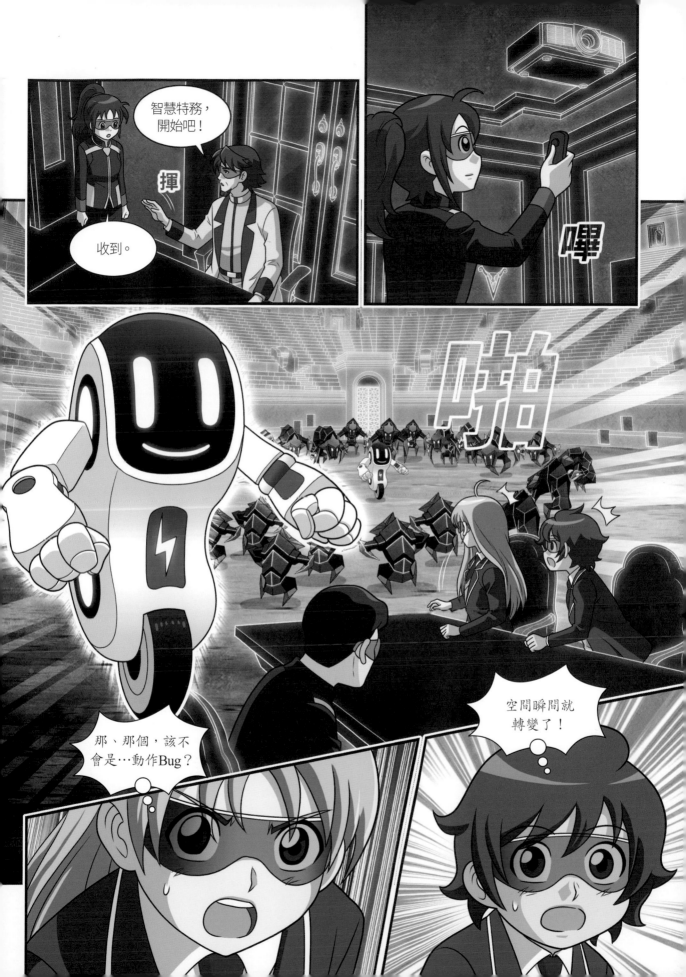

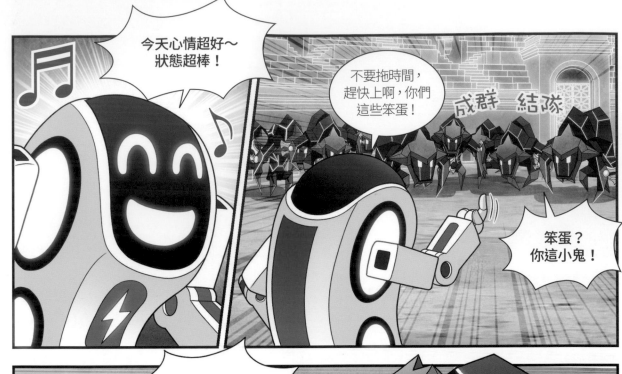

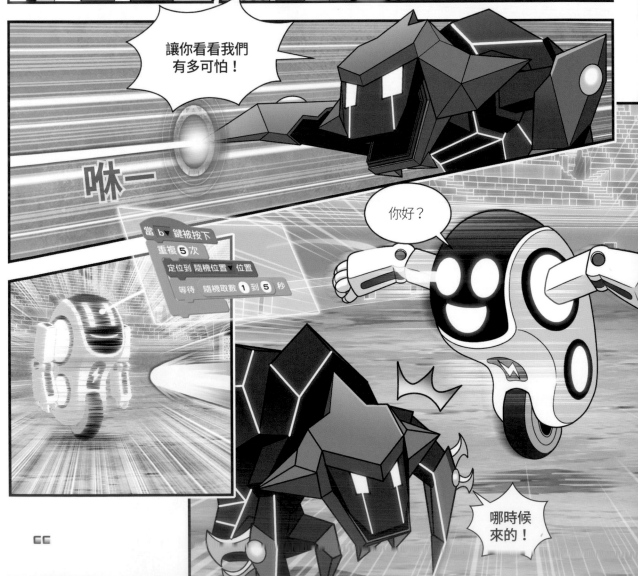

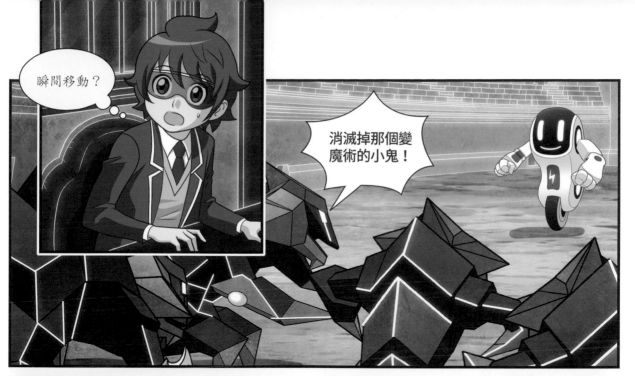

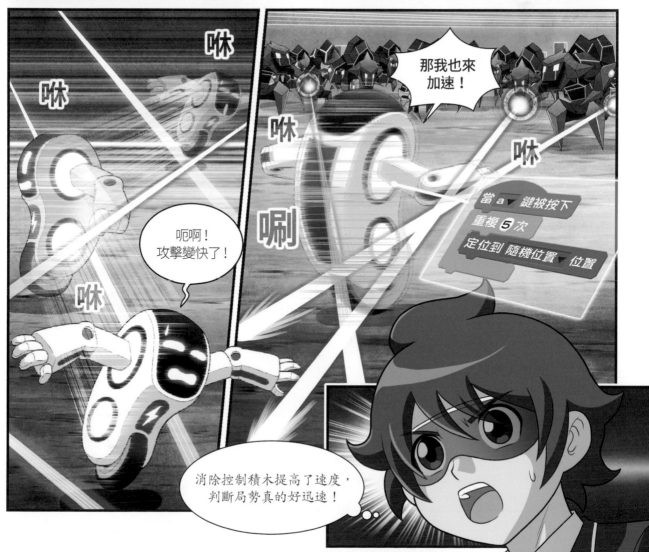

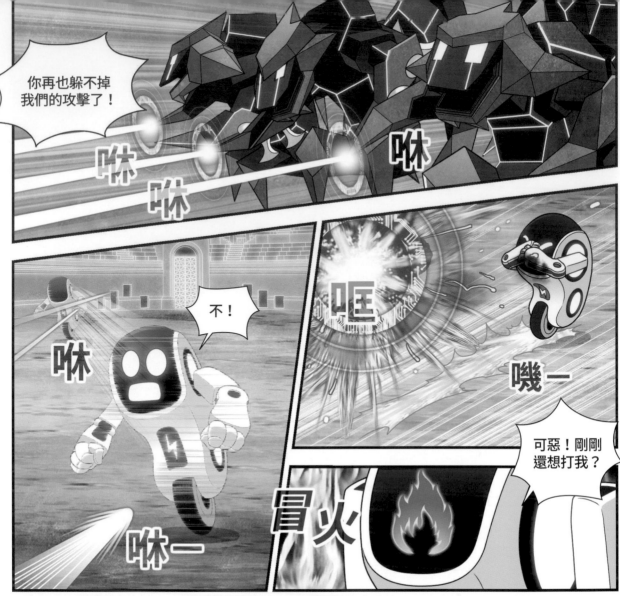

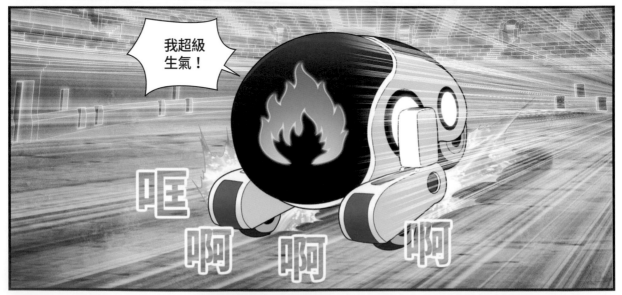

 Coding man 練習本 我們也跟著第165頁做做看像動作機器人一樣瞬間移動的腳本吧！

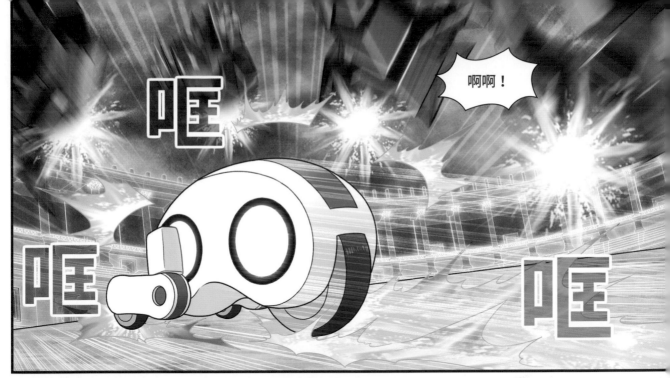

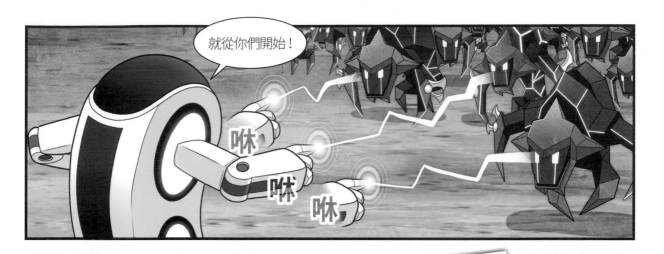

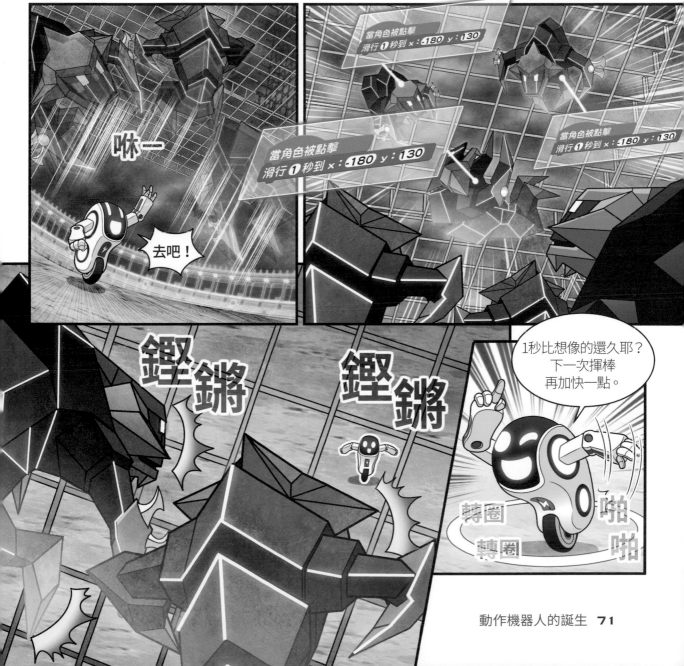

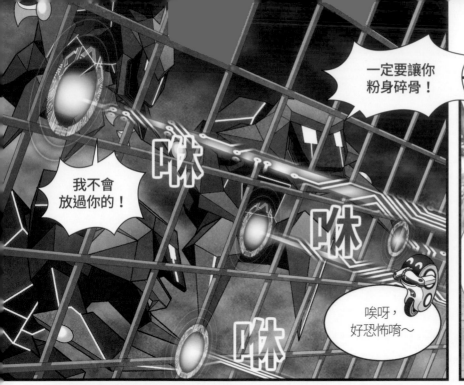

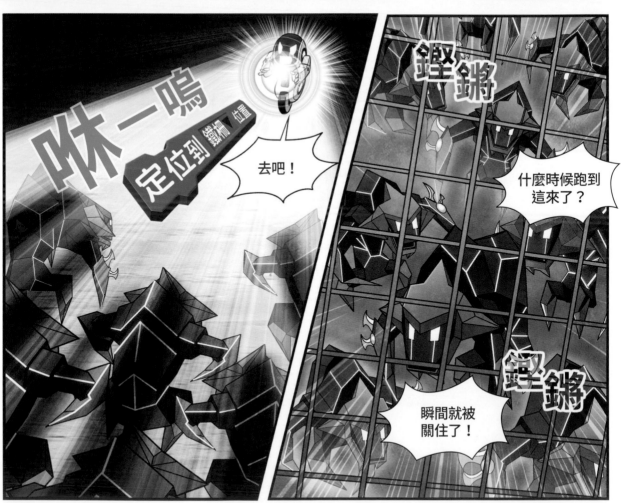

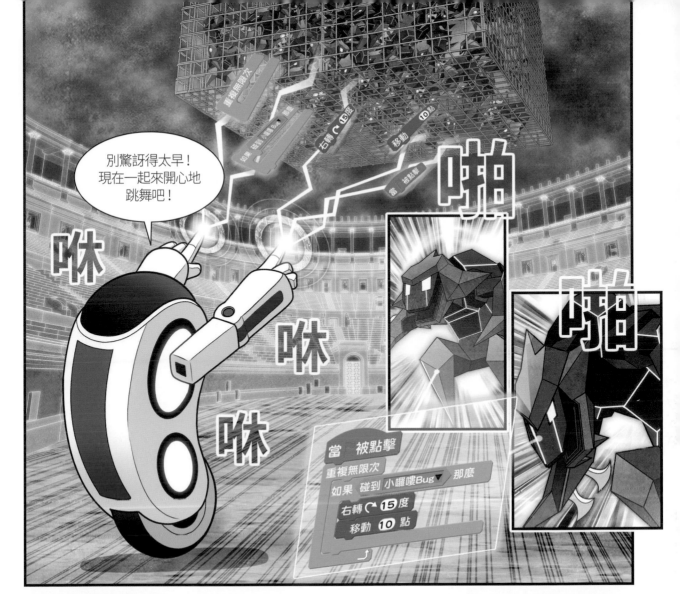

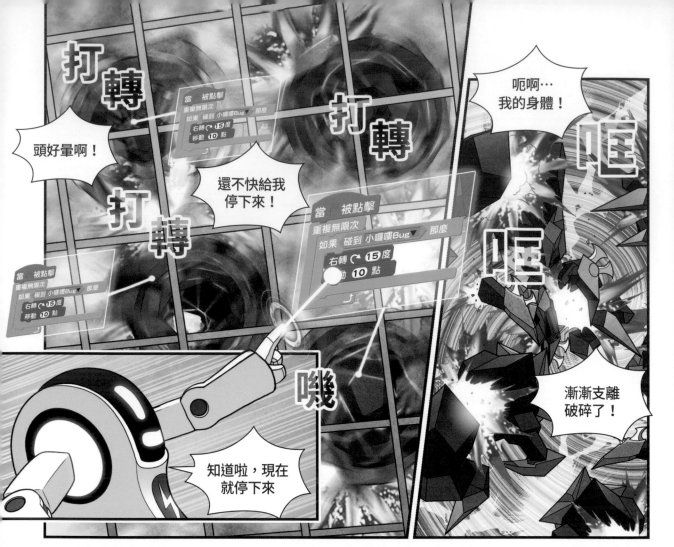

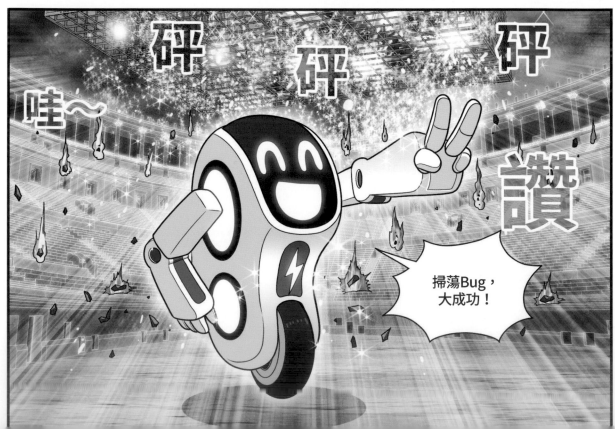

太帥了！

真是了不起！

啪

啪 啪

啪

啪

比起還是動作Bug時的戰鬥力更高，要趕快跟X-Bug大人報告才行。

但是你的表情怎麼了？是因為太帥而出神了嗎？

撓頭

因為我所在的空間瞬間被Bug們包圍，所以嚇到了～

轉

超級帥的！對吧？

嗯嗯！

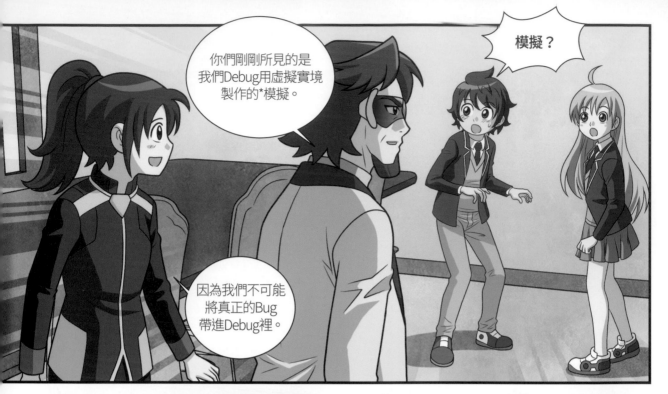

你們剛剛所見的是我們Debug用虛擬實境製作的*模擬。

模擬？

因為我們不可能將真正的Bug帶進Debug裡。

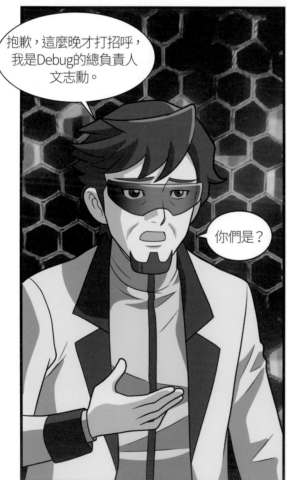

抱歉，這麼晚才打招呼，我是Debug的總負責人文志勳。

你們是？

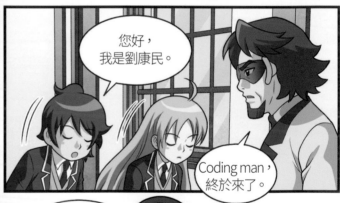

您好，我是劉康民。

Coding man，終於來了。

我是開發動作機器人的研究員李智慧。

我是朱哲政博士的女兒朱怡琳。

那個…我可以去一趟洗手間嗎？

那當然。

*模擬(simulation)：用電腦程式將某種現實或事件以虛擬的方式呈現。

我帶妳去吧!

轉

沒關係，
我可以自己去。

啪噠

啪噠

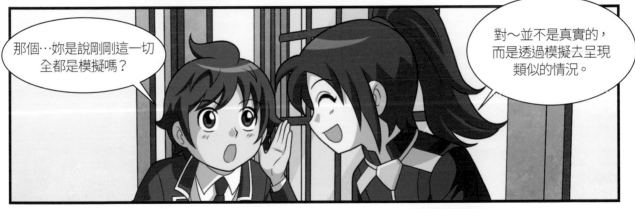

那個…妳是說剛剛這一切
全都是模擬嗎?

對～並不是真實的，
而是透過模擬去呈現
類似的情況。

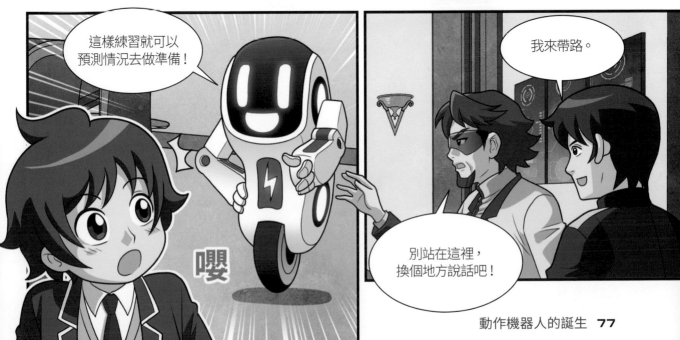

這樣練習就可以
預測情況去做準備!

嘤

我來帶路。

別站在這裡，
換個地方說話吧!

Bug王國

原來如此，
Debug的新武器
非常了不起是吧？

竟然能利用動作Bug的
盔甲製作出新武器…
Debug果然很了不起。

比目前Debug的
任何武器都更加強大！

妳這句話的意思是我們
現在連區區的Debug武器
都抵擋不住嗎？

不是的！

嘟一

要把
計畫提前才行了。

朱怡琳，
妳還沒好嗎？

叩叩叩叩

！

怎麼了？
有什麼事嗎？

大家換了地方～
要帶妳一起去啊！

我好像
還需要一點時間…
等等我自己過去吧！

OK，那妳等等
就到休息室這邊來

啪噠 啪噠

開

差一點
就壞了大事！

康民同學，你知道我們
為了找你花費多少苦心嗎？
提議已經聽說了，
往後好好加油吧！

好的，博士，
我一定會
全力以赴。

緊握

Coding man，
你好嗎？

又要
打招呼？

嘰

可惡！我剛剛說
「Coding man，你好嗎？」
那你也要回我「動作
機器人，你好嗎？」
才行啊！

怒

怒

這是幹嘛…

連招呼都不會打，看來是因為我太帥被嚇到了吧？

撒嬌

小鬼？你也想像Bug一樣被我教訓一頓嗎？

來打一場啊！

轟隆

發火

好了！兩個都給我冷靜一點！

有人會被一個小鬼嚇到嗎？

對不起！

失落

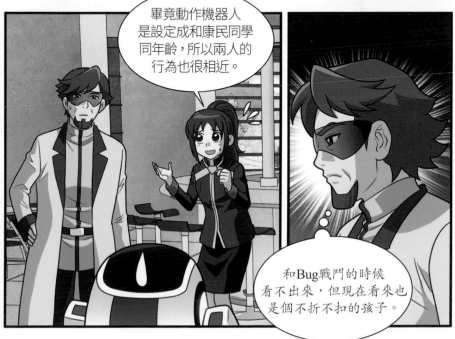

畢竟動作機器人是設定成和康民同學同年齡，所以兩人的行為也很相近。

和Bug戰鬥的時候看不出來，但現在看來也是個不折不扣的孩子。

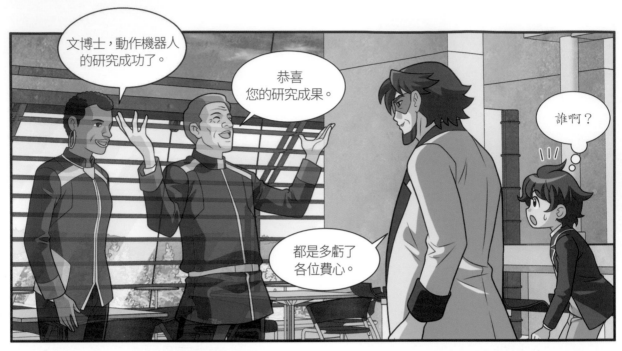

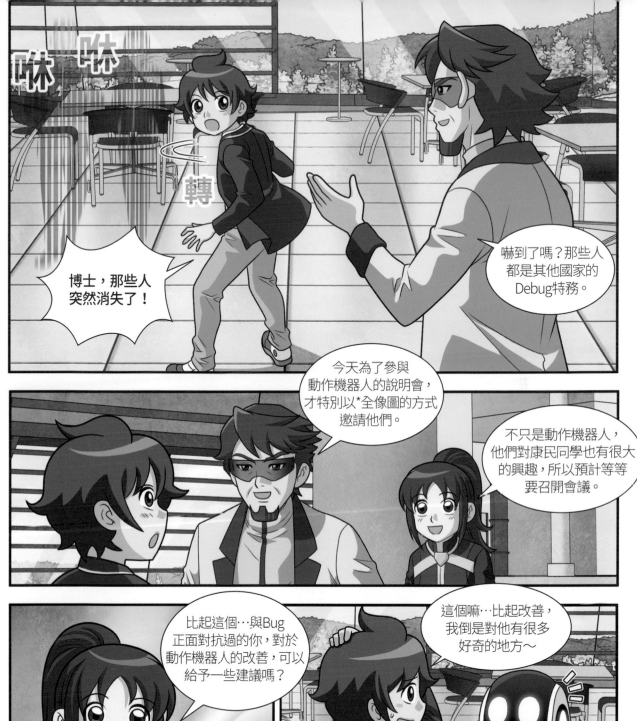

嚇到了嗎？那些人都是其他國家的Debug特務。

博士，那些人突然消失了！

今天為了參與動作機器人的說明會，才特別以*全像圖的方式邀請他們。

不只是動作機器人，他們對康民同學也有很大的興趣，所以預計等等要召開會議。

比起這個…與Bug正面對抗過的你，對於動作機器人的改善，可以給予一些建議嗎？

這個嘛…比起改善，我倒是對他有很多好奇的地方～

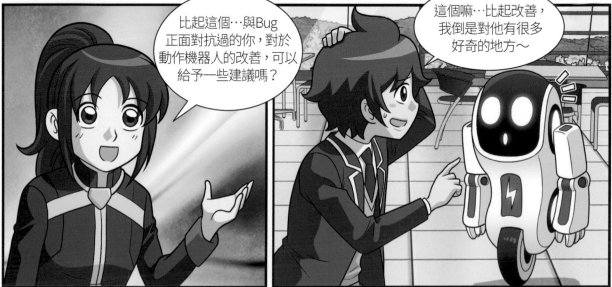

*全像圖(hologram)：在三次元空間之中用光投射出立體影像的技術。

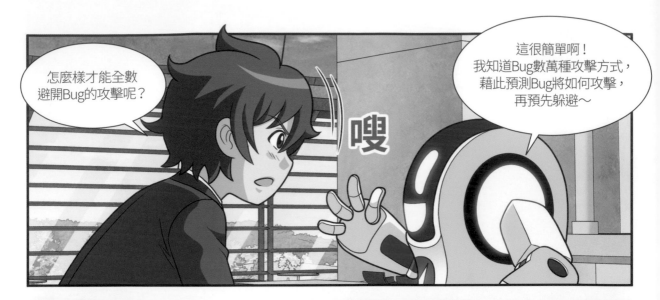

怎麼樣才能全數避開Bug的攻擊呢？

這很簡單啊！我知道Bug數萬種攻擊方式，藉此預測Bug將如何攻擊，再預先躲避～

嗖

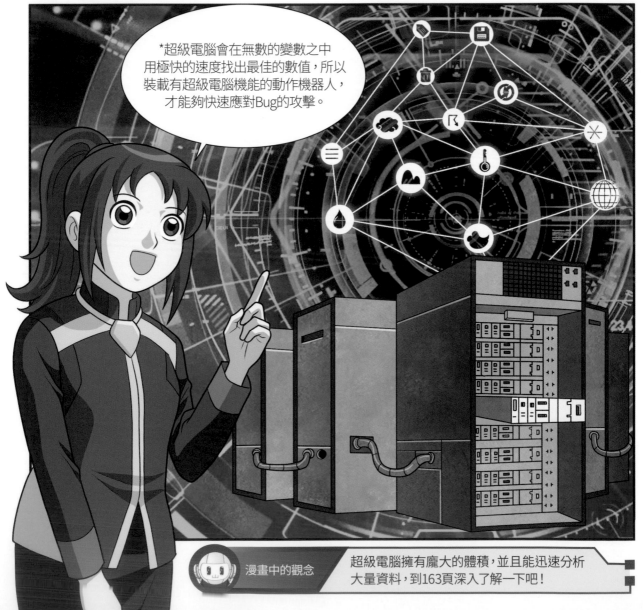

*超級電腦會在無數的變數之中用極快的速度找出最佳的數值，所以裝載有超級電腦機能的動作機器人，才能夠快速應對Bug的攻擊。

漫畫中的觀念　超級電腦擁有龐大的體積，並且能迅速分析大量資料，到163頁深入了解一下吧！

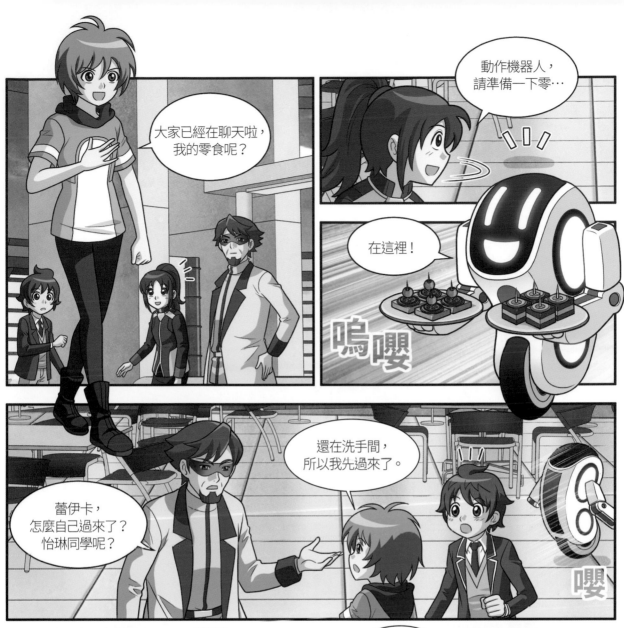

萬一動作機器人損壞的話，還有辦法再讓他恢復原樣嗎？

什麼？

憤怒

為什麼要把我弄壞？

不是…只是說～戰鬥過程也有可能發生意料之外的狀況。

依照情況會有所不同，不過是有可能修復的。

要怎麼做？人工智慧也能恢復嗎？

這要看是硬體的問題，還是軟體的問題，情況各不相同。

漫畫中的觀念　你理解動作機器人硬體、軟體的概念嗎？到162頁深入了解一下吧！

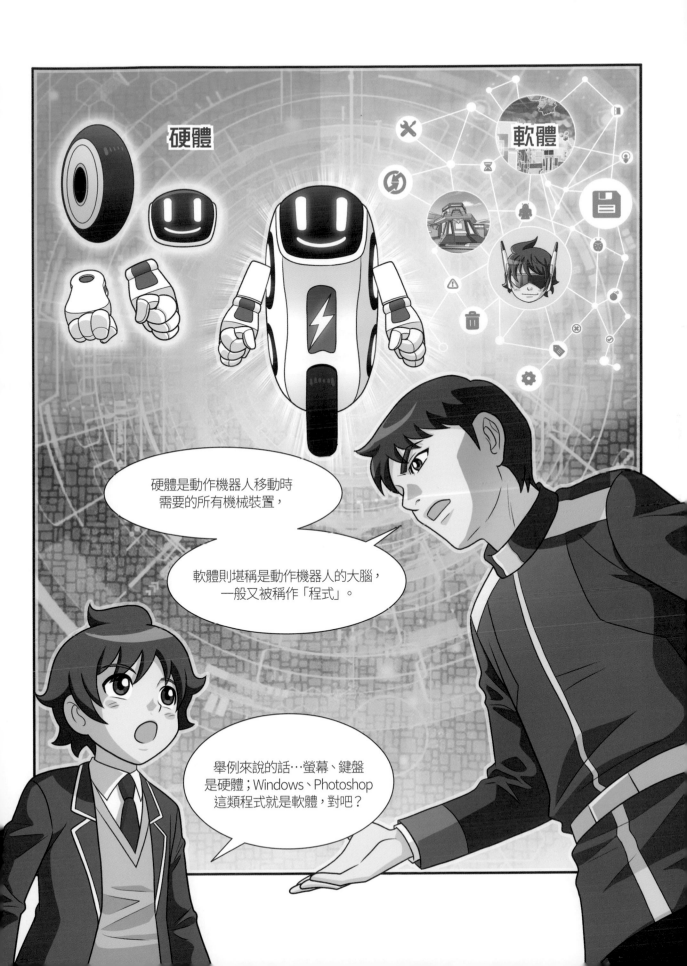

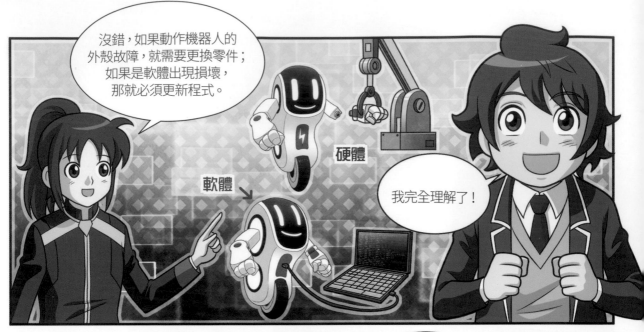

沒錯，如果動作機器人的外殼故障，就需要更換零件；如果是軟體出現損壞，那就必須更新程式。

硬體

軟體

我完全理解了！

我找了好久，原來大家在這裡。

噠 噠 噠

怡琳同學，這裡請坐，我們還有點事，先告辭了。

拍

等等再來聊聊有關朱哲政博士的事情吧！

嗖一

儘管問吧，我可等著呢，博士。

隔天，劉康民的研究室

我猜得
果然沒錯。

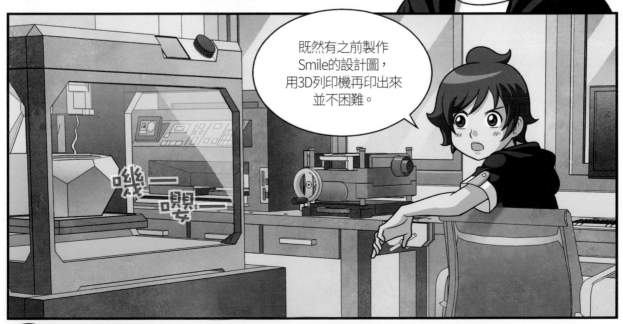

既然有之前製作
Smile的設計圖，
用3D列印機再印出來
並不困難。

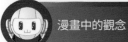

漫畫中的觀念　康民利用程式繪製Smile的立體圖，
　　　　　　　以3D列印機將物體印出來。

那天之後，劉康
民也持續研究著

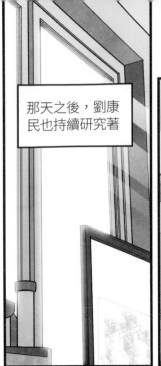

噠
噠噠

轟隆隆

嗡

喊喊

嘩
啦
啦

丟

這還是
太弱了！

跌坐

叔叔⋯

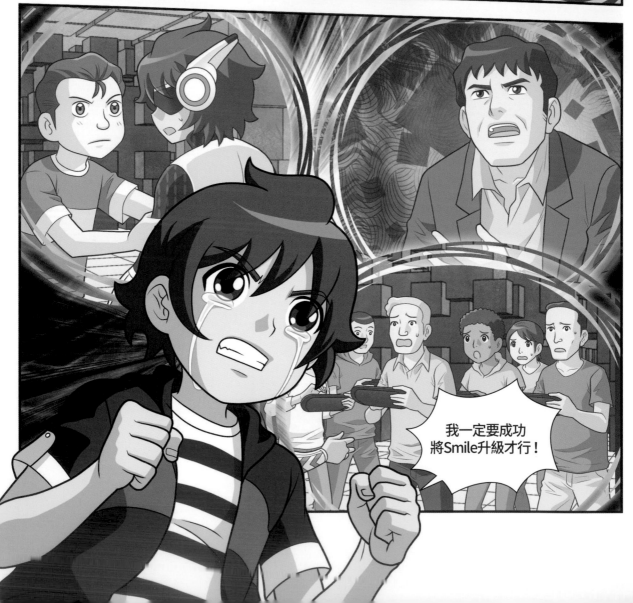

我一定要成功
將Smile升級才行!

高階Bug現身

在動作機器人向全世界展示的那天，
人類世界遭遇到比平時更嚴重的Bug入侵，而痛苦不堪…

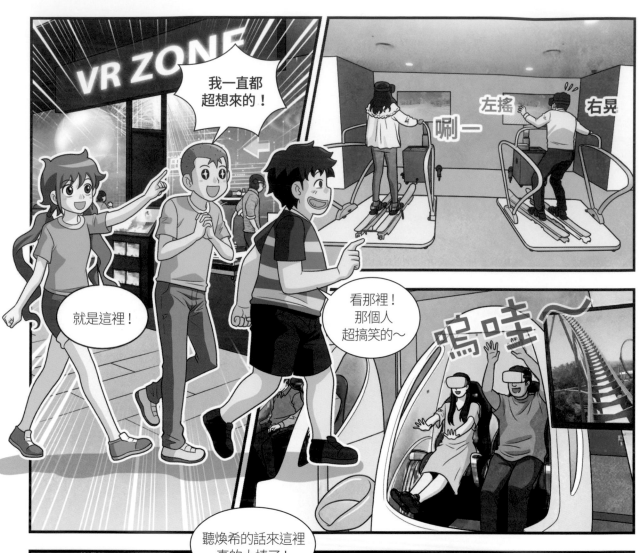

漫畫中的觀念　VR區是以電腦製作的虛擬世界,讓人們能夠實際體驗所準備的空間。

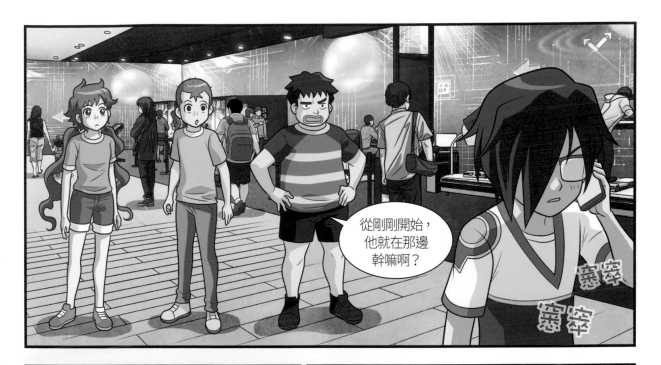

從剛剛開始，
他就在那邊
幹嘛啊？

窸窣
窸窣

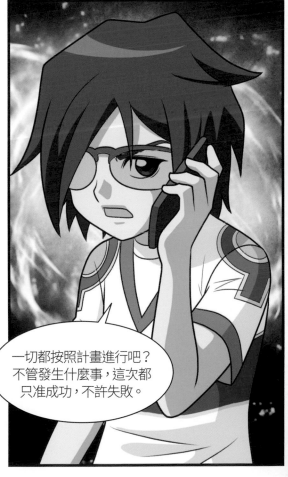

一切都按照計畫進行吧？
不管發生什麼事，這次都
只准成功，不許失敗。

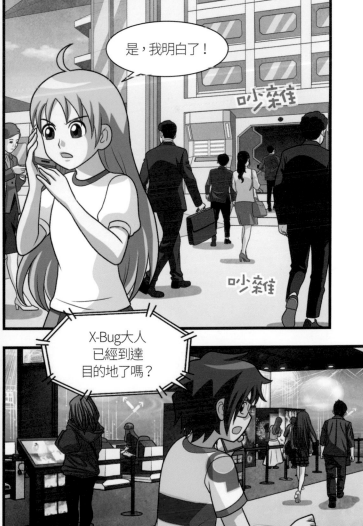

是，我明白了！

吵雜

吵雜

X-Bug大人
已經到達
目的地了嗎？

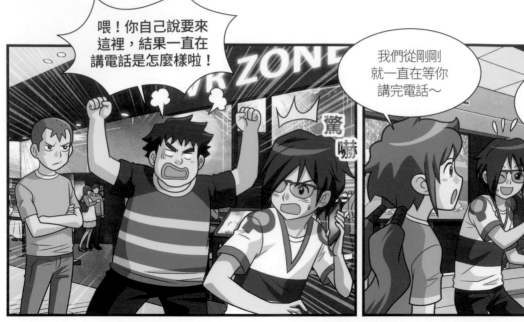

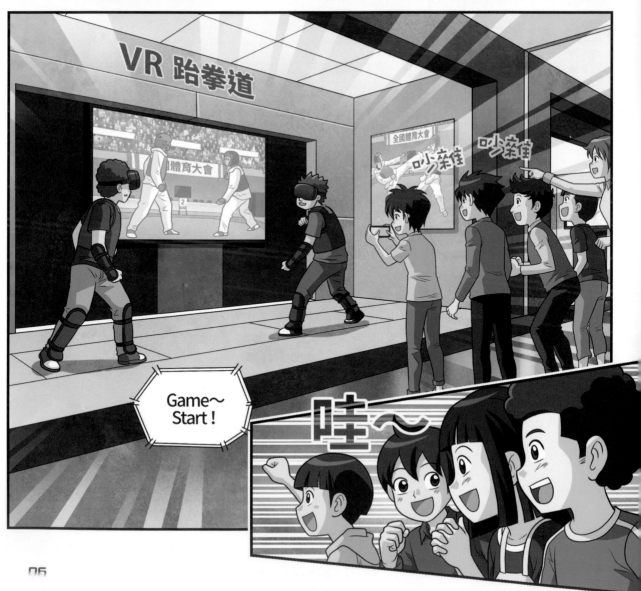

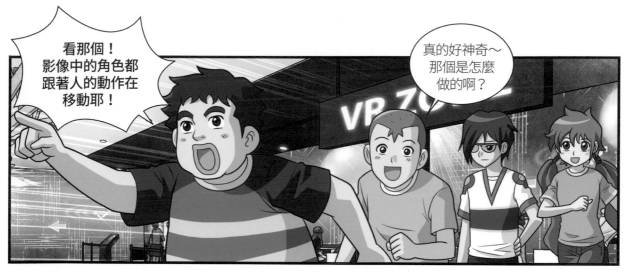

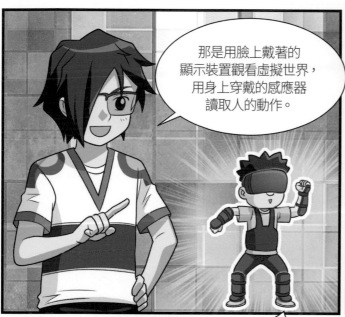

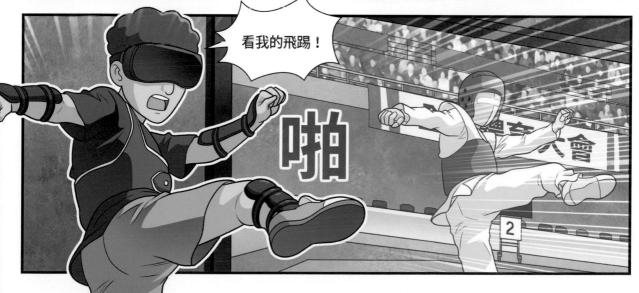

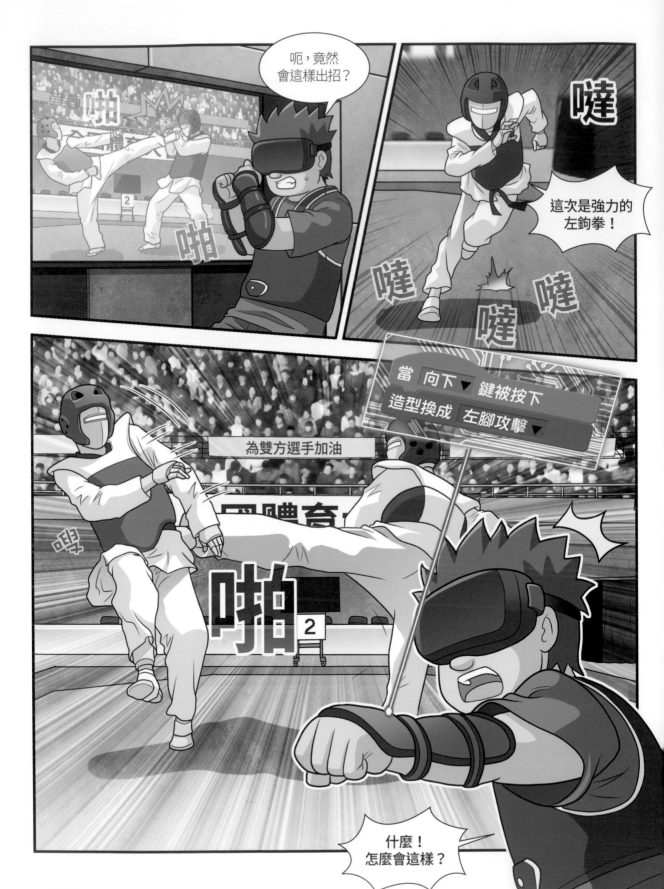

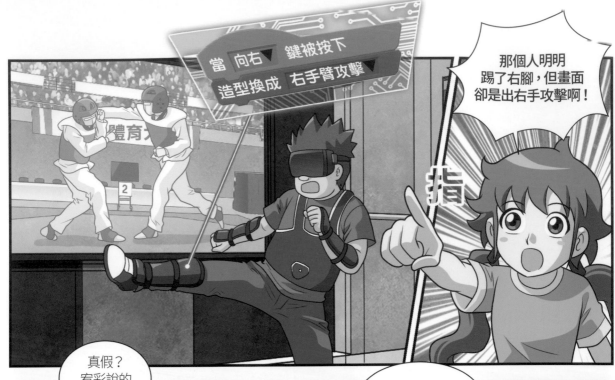

當 向右▼ 鍵被按下

造型換成 右手臂攻擊▼

那個人明明踢了右腳，但畫面卻是出右手攻擊啊！

指

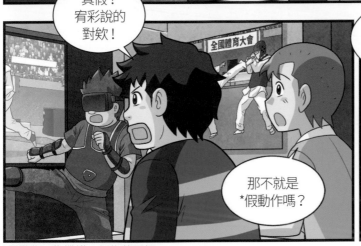

真假？宥彩說的對欸！

那不就是*假動作嗎？

看來宥彩還挺聰明的啊？

*假動作：指撒謊、騙術的用語。

去看別的吧！

應該是故障了吧！

嘻嘻

Coding man 練習本 讓角色按照設定的事件積木移動，跟著166頁做做看腳本吧！

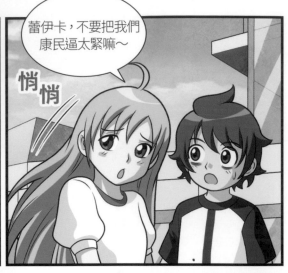

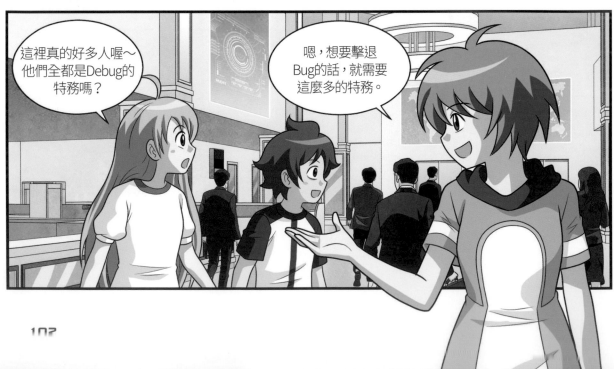

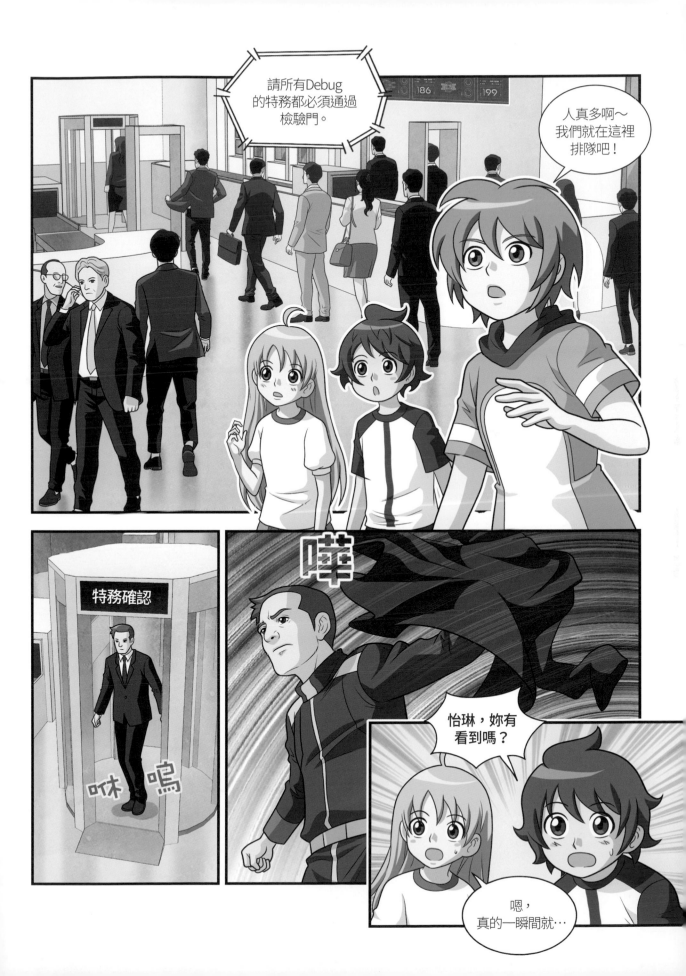

啪

妳什麼時候也…！

大驚小怪～快跟我來。

與未經認證者一起入場，請提交特務證件。

滴 滴 滴

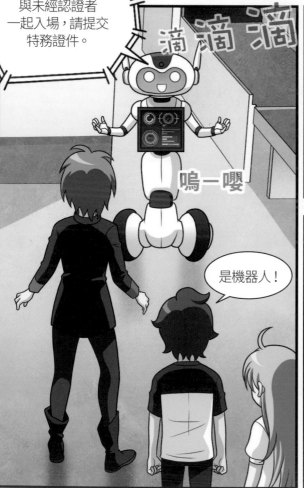

嗚一嘰

是機器人！

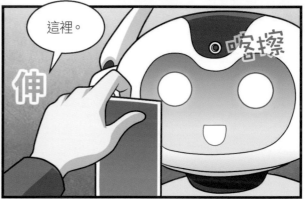

這裡。

伸

喀擦

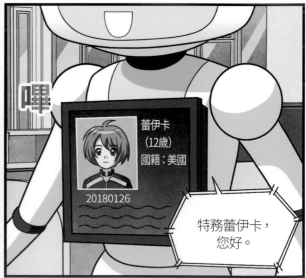

嗶

蕾伊卡
（12歲）
國籍：美國

20180126

特務蕾伊卡，您好。

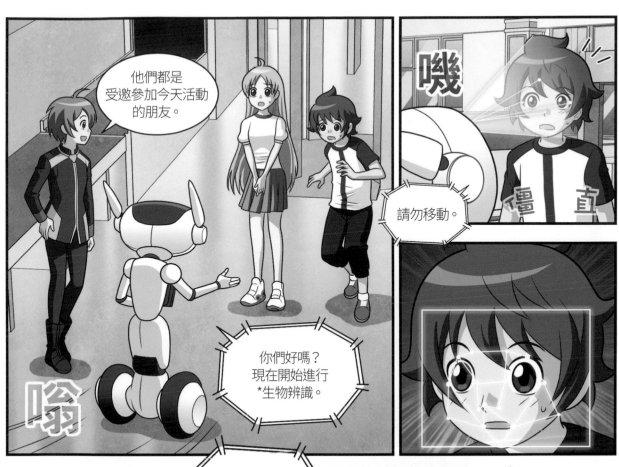

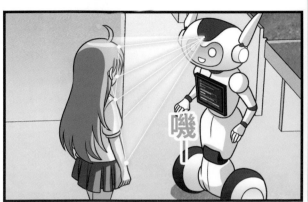

*生物辨識系統：取得每個人不同的臉部輪廓、指紋、
　聲音等，進行識別的體系。

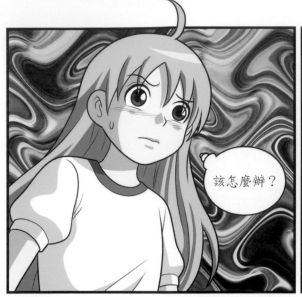

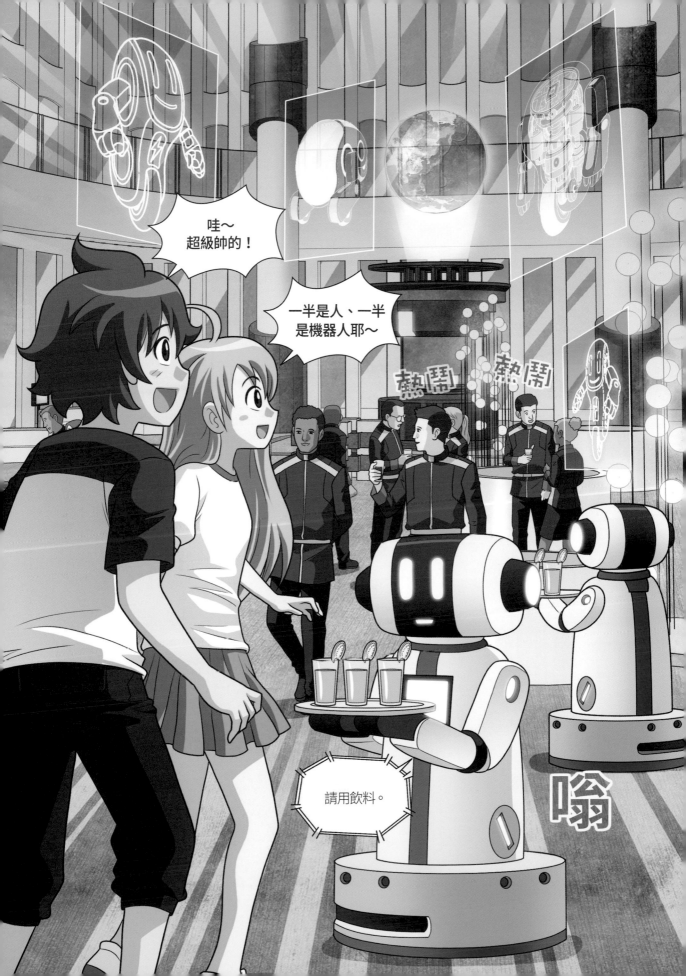

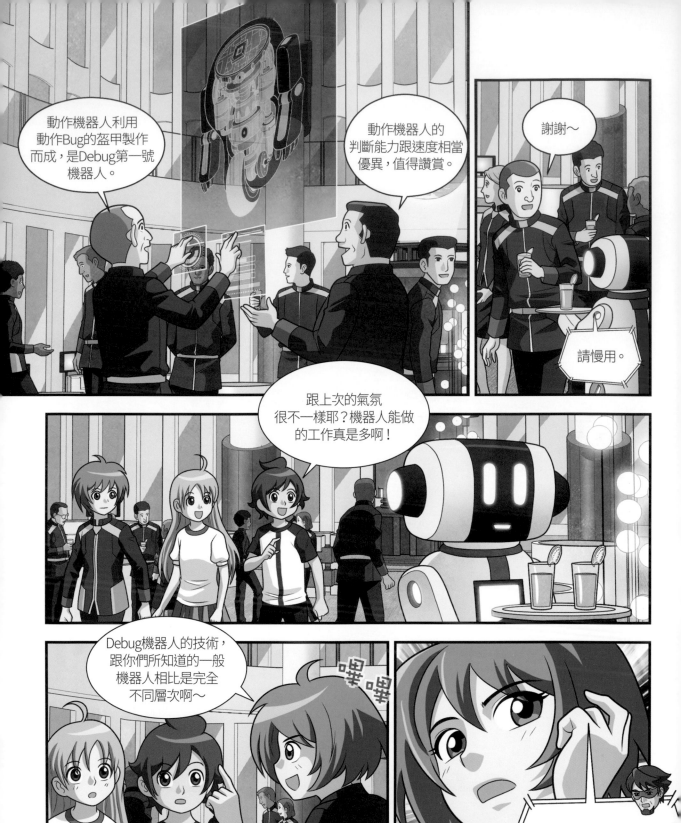

同一時間，玩具賣場

夢想和夢幻的國度～
玩具王國。

媽媽，那個
機器人好帥喔！

下次拍Vlog的時候，
就跟這個娃娃
一起入鏡吧？

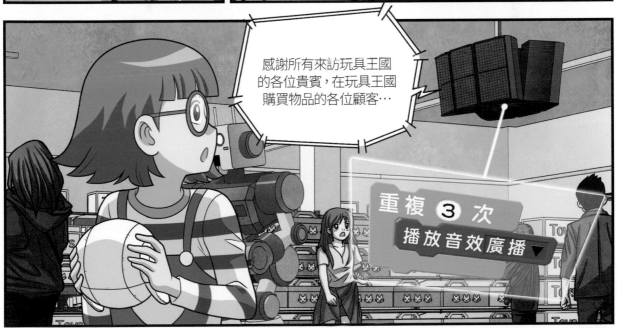

感謝所有來訪玩具王國
的各位貴賓，在玩具王國
購買物品的各位顧客…

重複 3 次
播放音效廣播▼

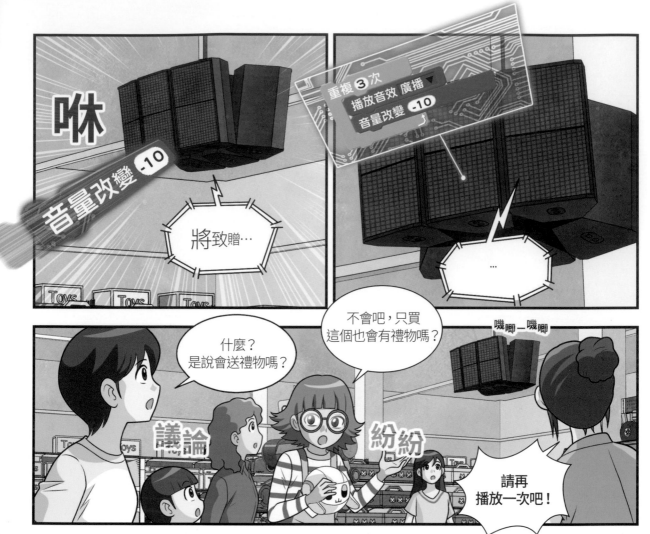

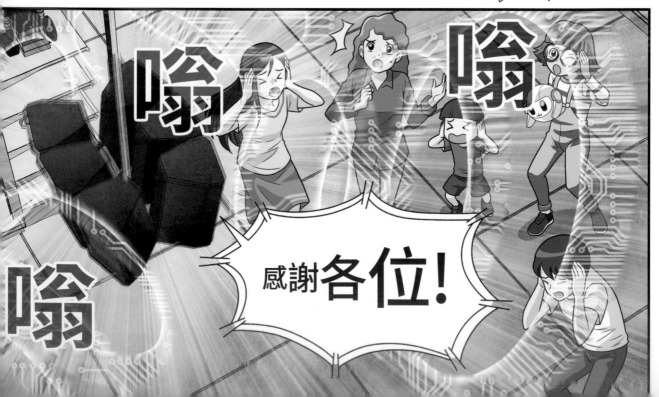

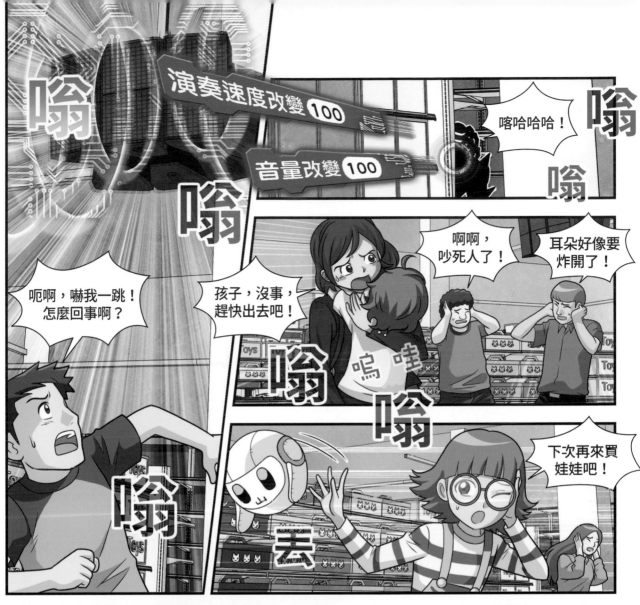

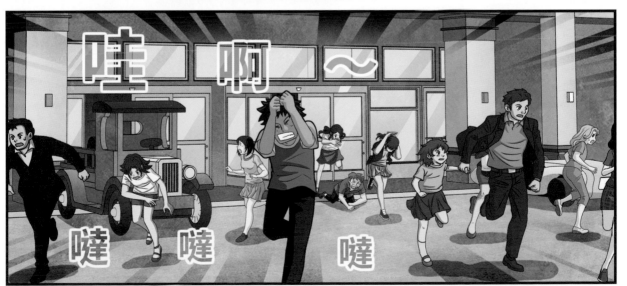

震動

鏘
鏗

鏘
鏗

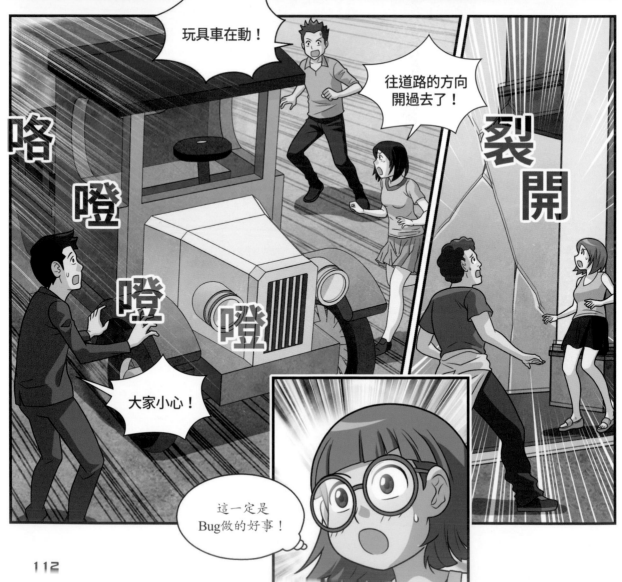

玩具車在動！

往道路的方向
開過去了！

咯
噔
噔

噔

裂開

大家小心！

這一定是
Bug做的好事！

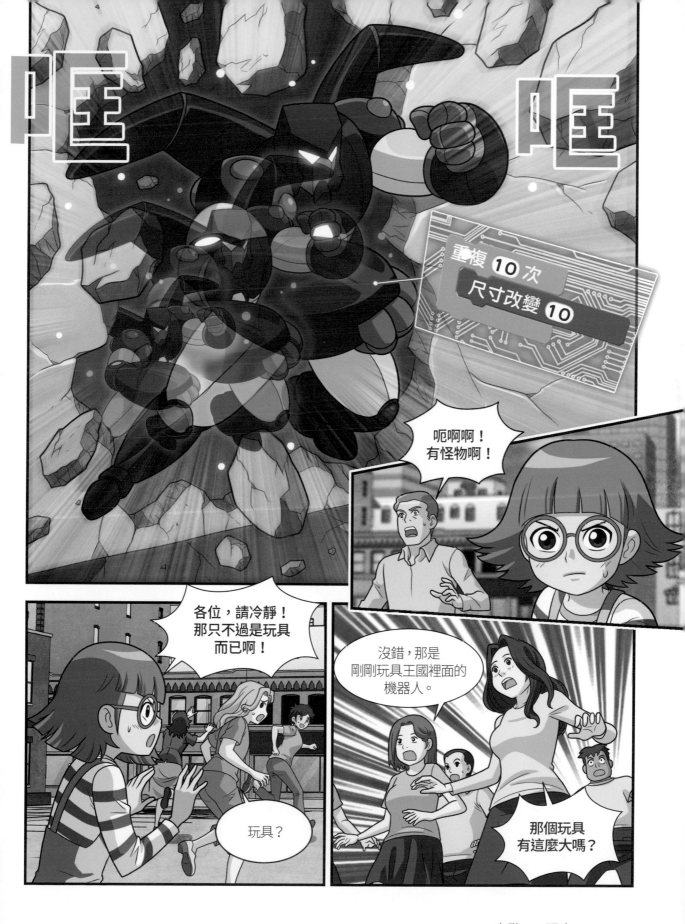

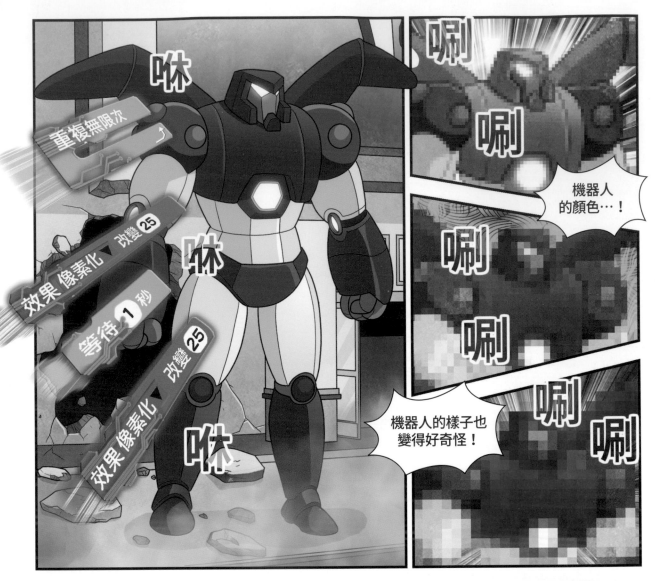

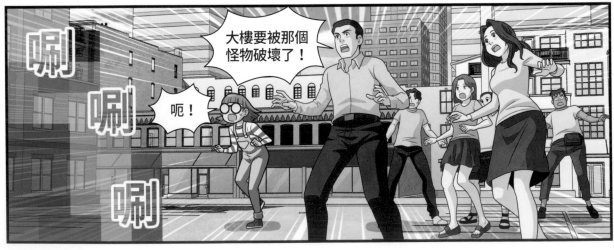

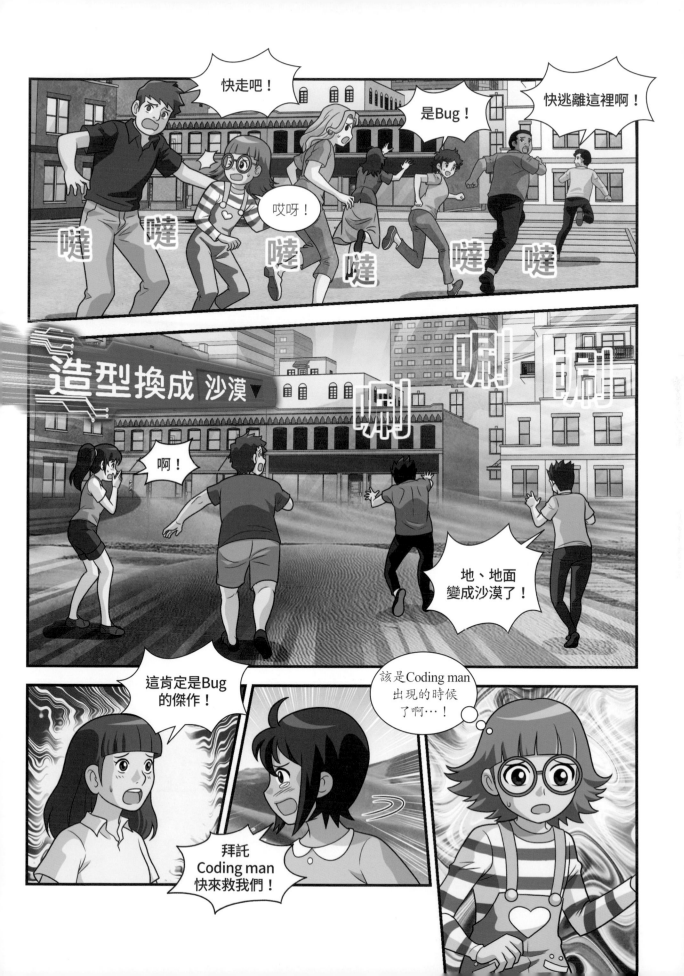

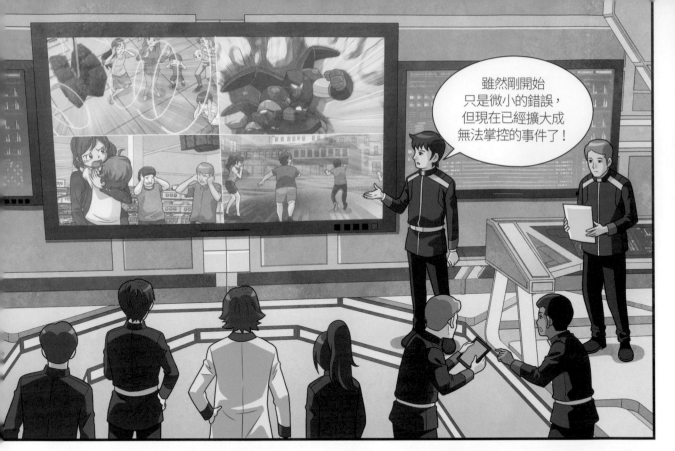

雖然剛開始只是微小的錯誤，但現在已經擴大成無法掌控的事件了！

這究竟是單純的錯誤，還是Bug所為！

這個…看起來像是Bug所為。

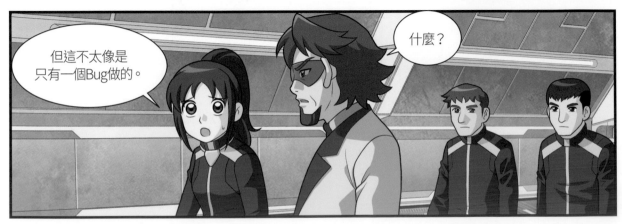

什麼？

但這不太像是只有一個Bug做的。

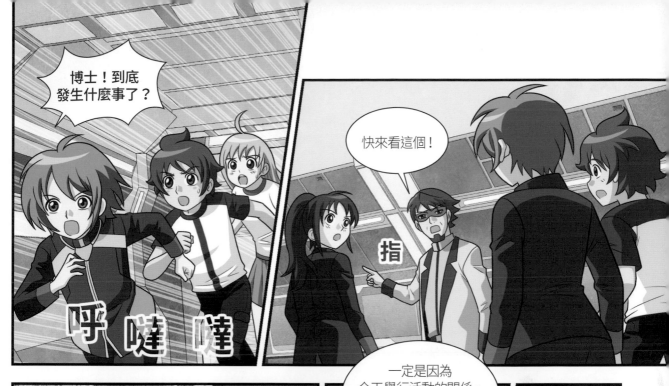

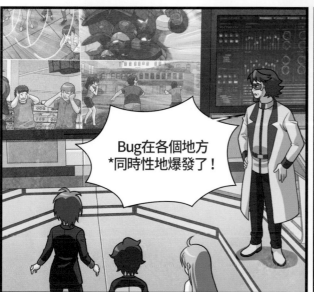

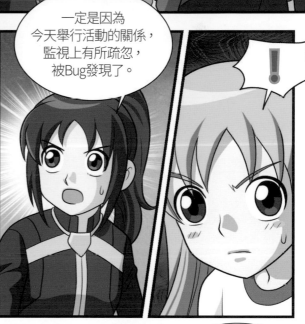

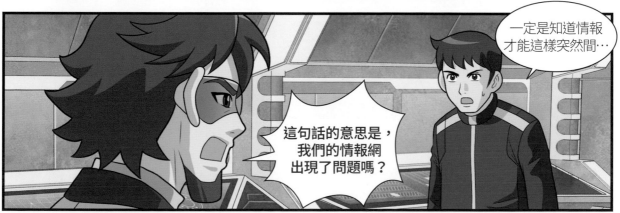

*同時性：在相同時間發生多個事件。

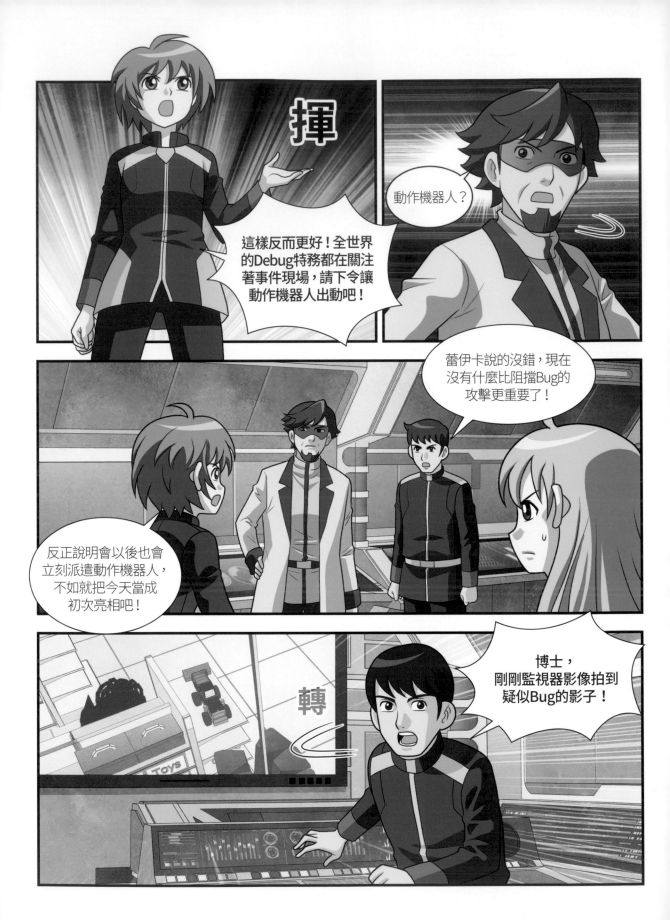

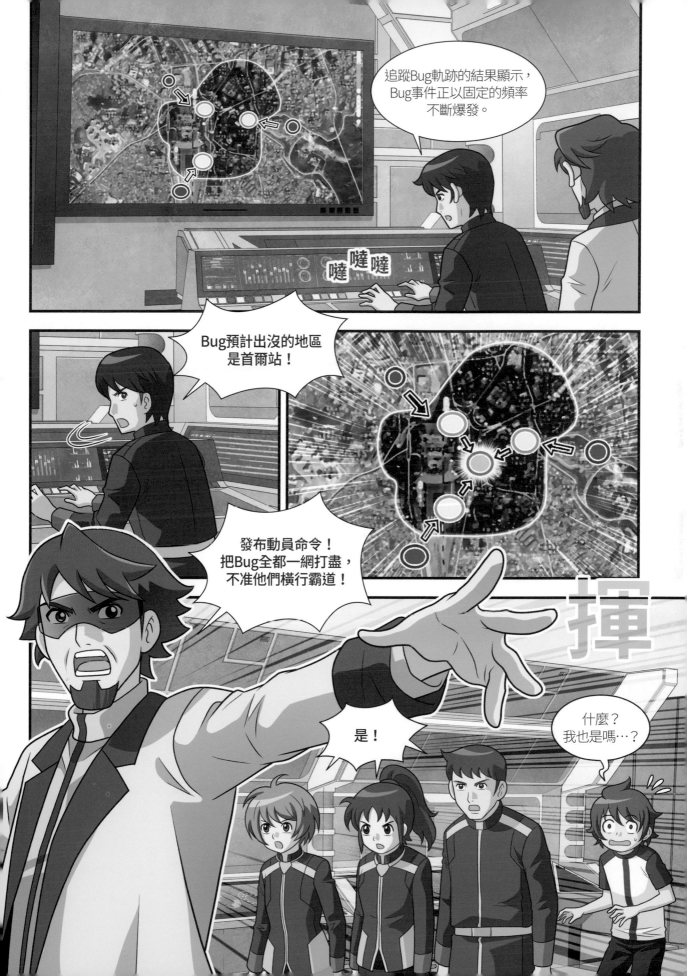

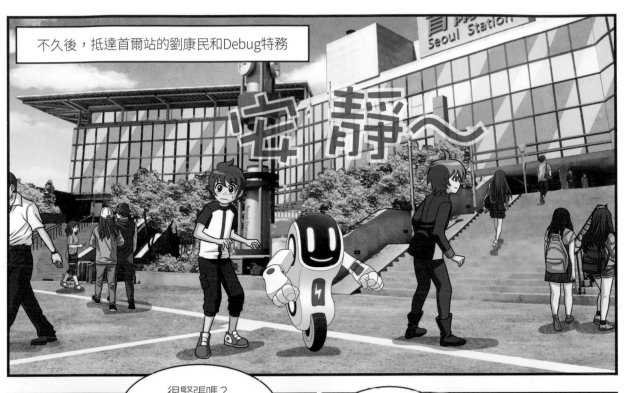

不久後，抵達首爾站的劉康民和Debug特務

安　靜～

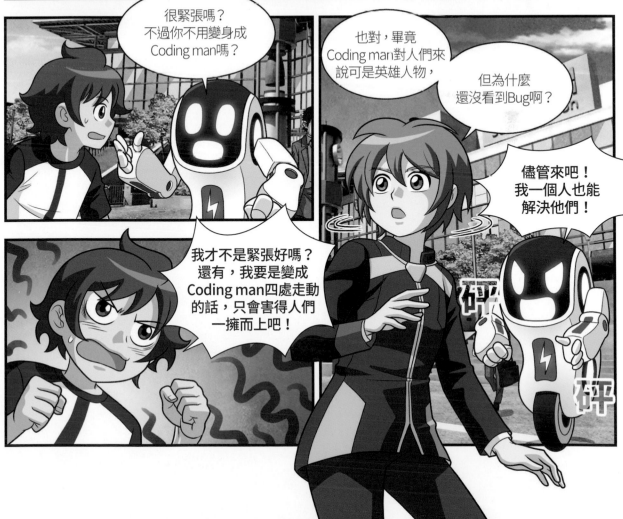

很緊張嗎？
不過你不用變身成
Coding man嗎？

也對，畢竟
Coding man對人們來
說可是英雄人物，

但為什麼
還沒看到Bug啊？

儘管來吧！
我一個人也能
解決他們！

我才不是緊張好嗎？
還有，我要是變成
Coding man四處走動
的話，只會害得人們
一擁而上吧！

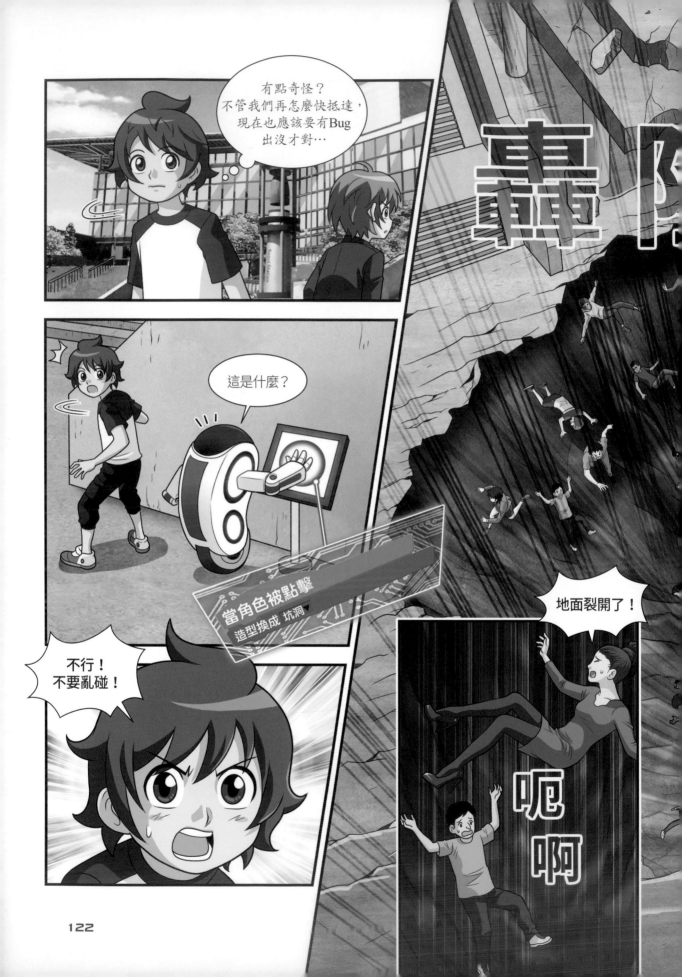

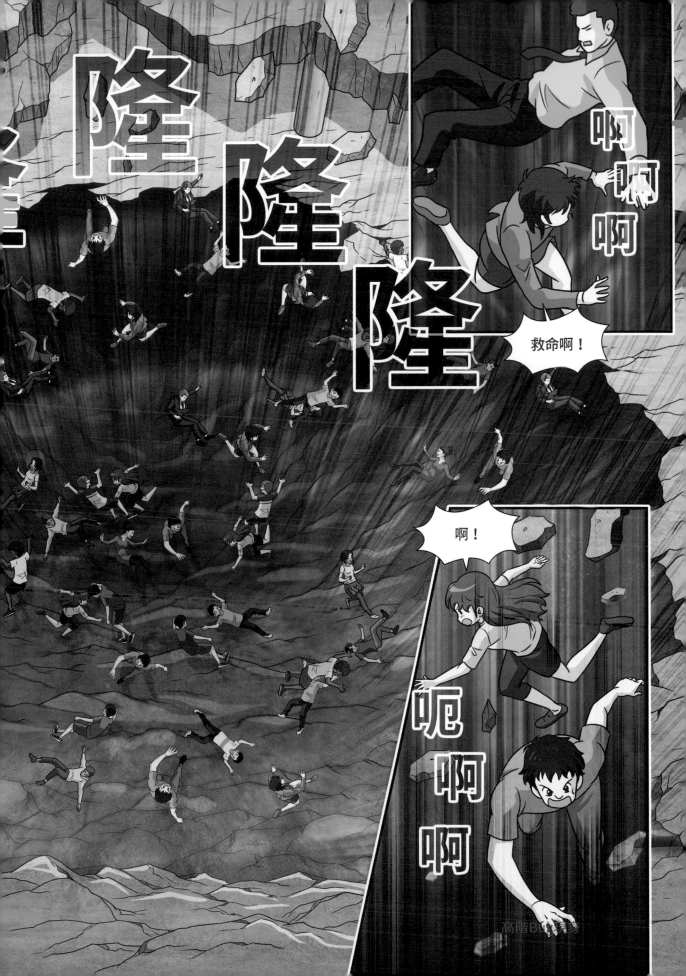

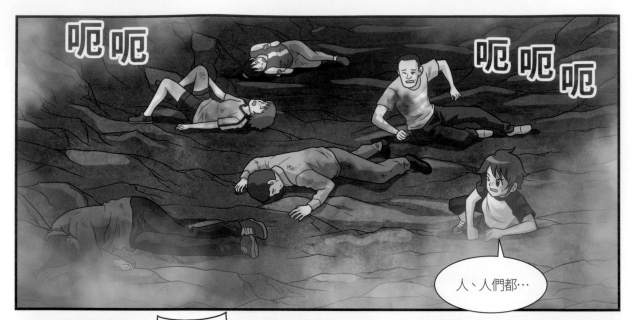

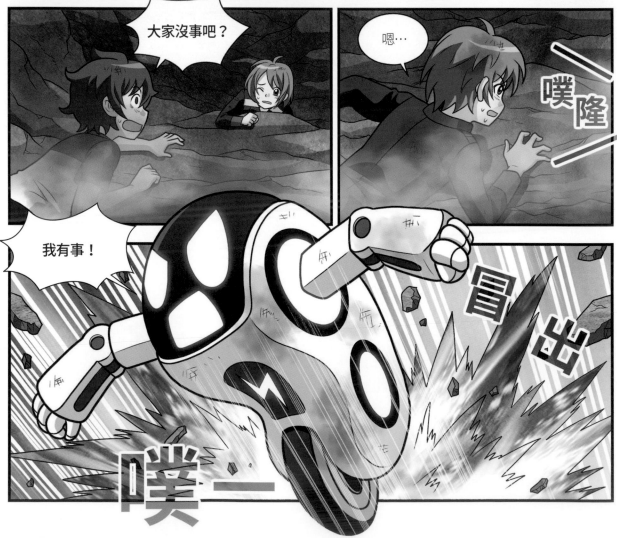

突擊吧！

落入陷阱的Debug，
究竟，他們最後的命運是？

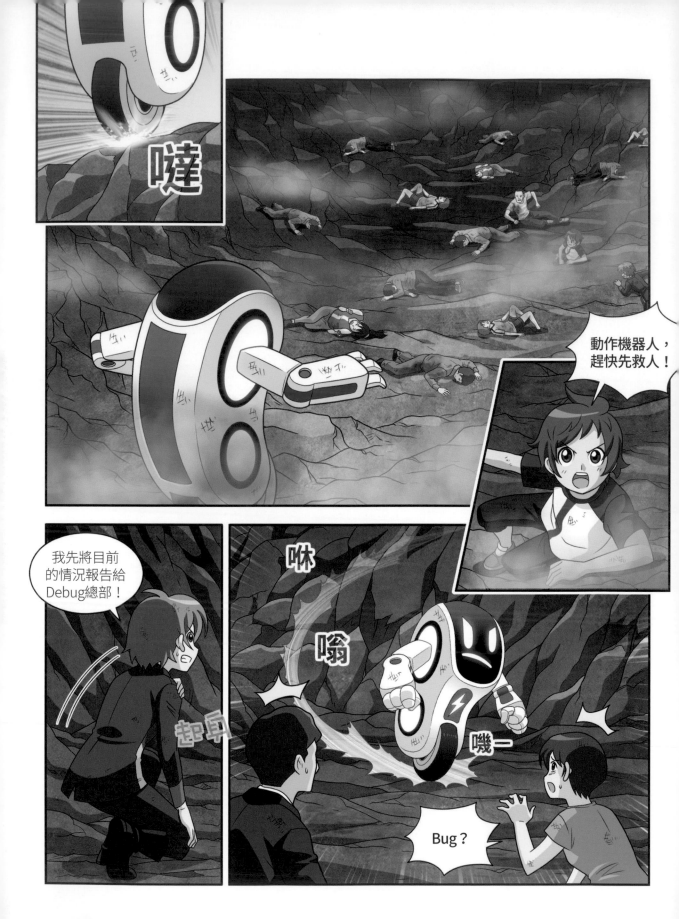

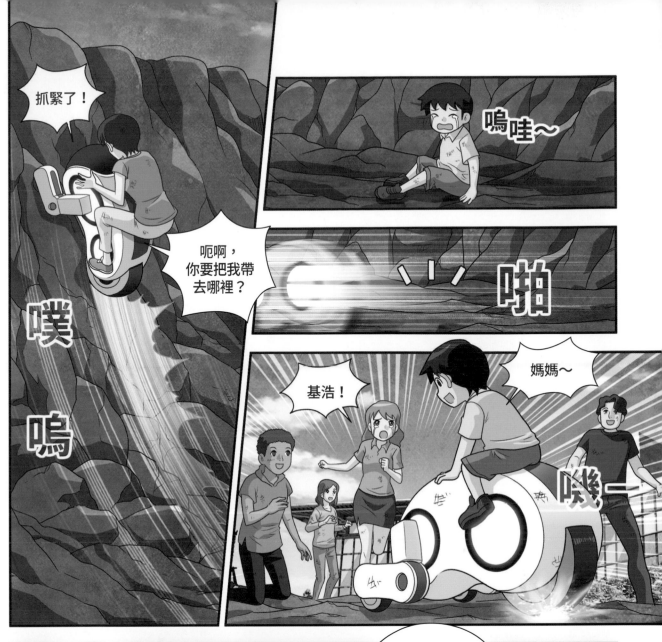

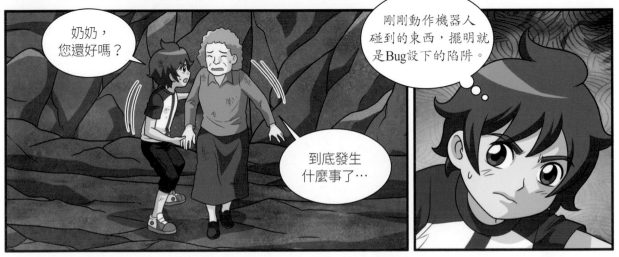

總部！總部！

不對勁，通訊器沒有回應！

所有的通訊網都被截斷了！

滴鈴

什麼？

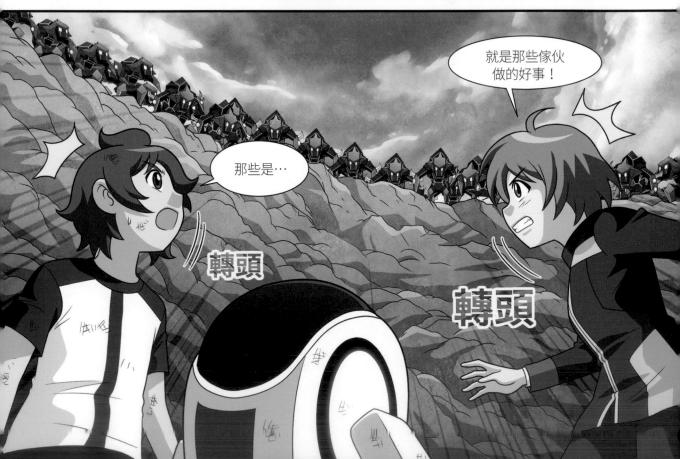

就是那些傢伙做的好事！

那些是…

轉頭

轉頭

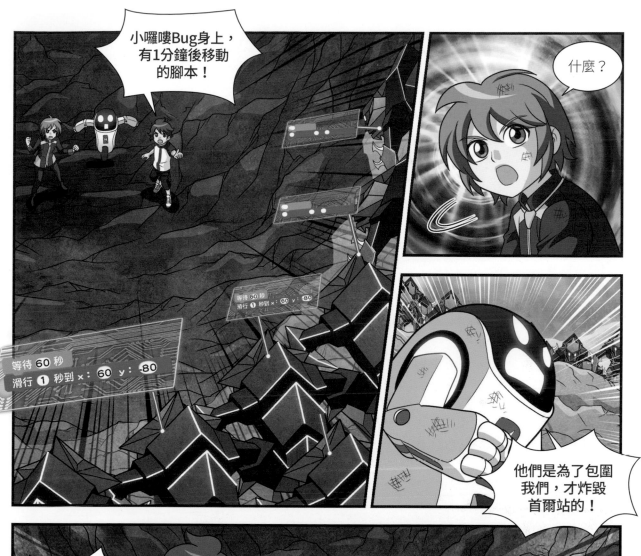

小囉嘍Bug身上，有1分鐘後移動的腳本！

什麼？

等待 60 秒
滑行 ① 秒到 ×： 60 y： -80

他們是為了包圍我們，才炸毀首爾站的！

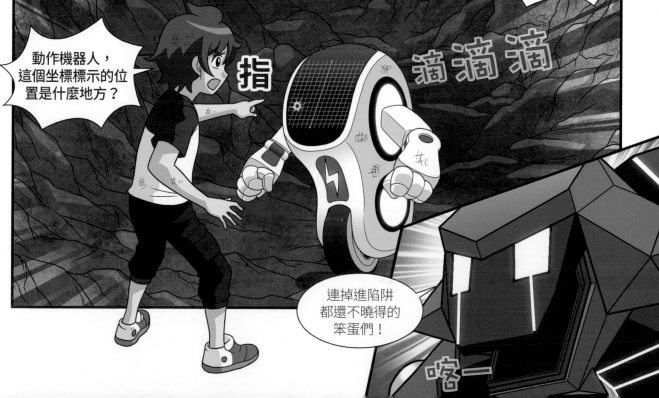

動作機器人，這個坐標標示的位置是什麼地方？

指

滴滴滴

連掉進陷阱都還不曉得的笨蛋們！

喀一

博士，我們在首爾站發現了巨大的坑洞！

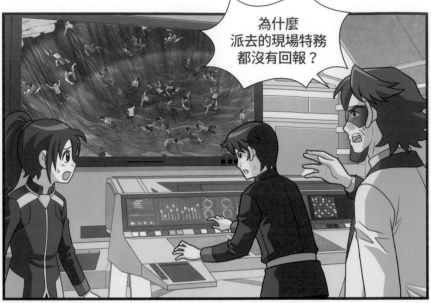

為什麼派去的現場特務都沒有回報？

傷亡人數呢？

確定目前還沒有人傷亡。

可是…

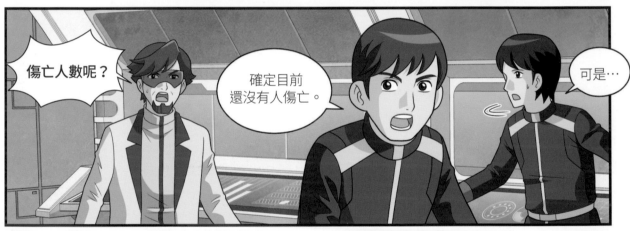

我們偵測到非常強烈的bug力。

你是說在首爾站嗎？

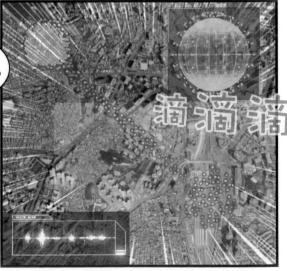

滴滴滴

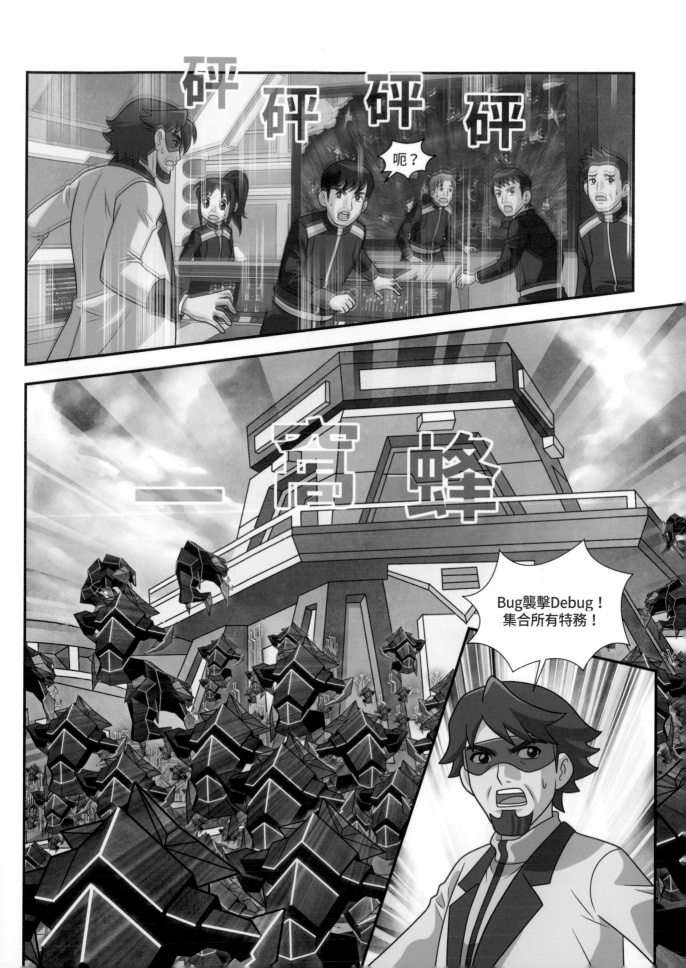

可惡，在這麼
關鍵的時候竟然
幫不上忙！

我一定要
設法修復Smile
並完成升級！

此刻韓國Debug總部遭受Bug王國入侵！

控制室，立刻將這個消息向全世界發布，避免人們傷亡，現場特務現在馬上出動。

是！

即時特報。

嗡一咿

嗡一咿

消息指出，Debug總部遭受Bug入侵，位於鄰近地區的人們請立刻返家，以策安全。

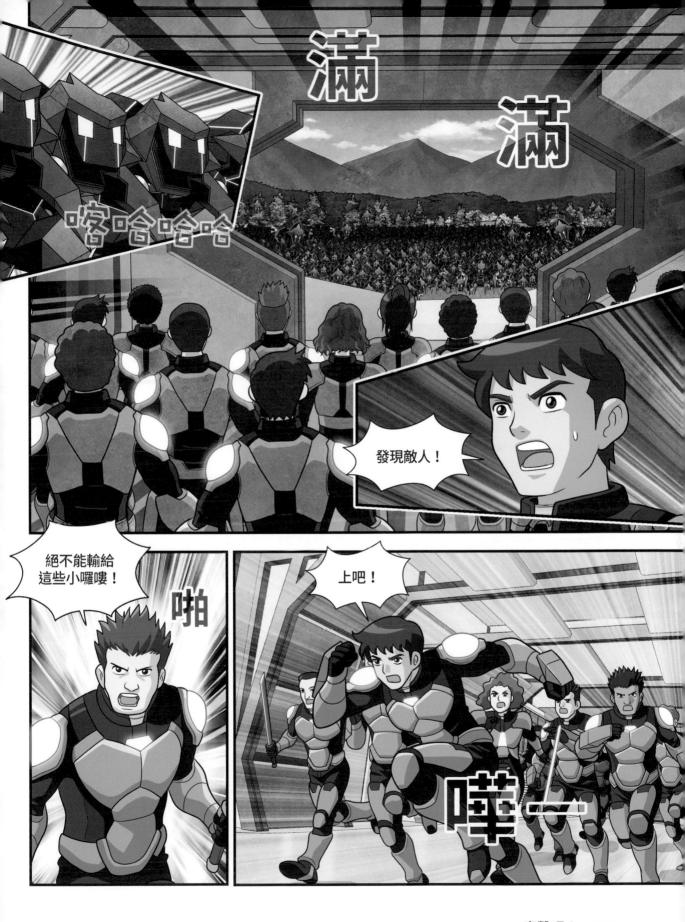

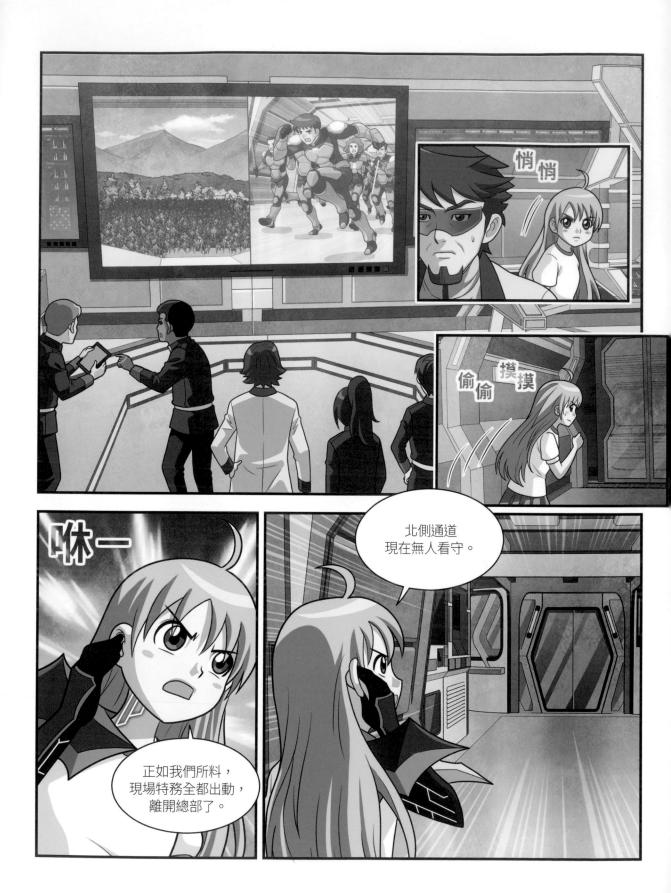

悄悄

偷偷摸摸

咻一

北側通道
現在無人看守。

正如我們所料，
現場特務全都出動，
離開總部了。

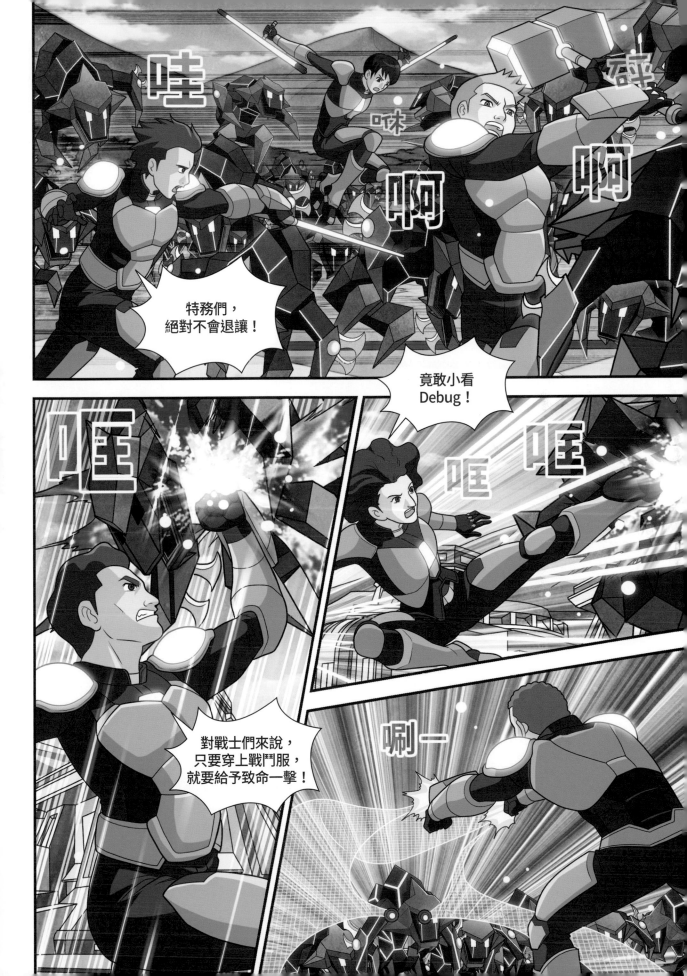

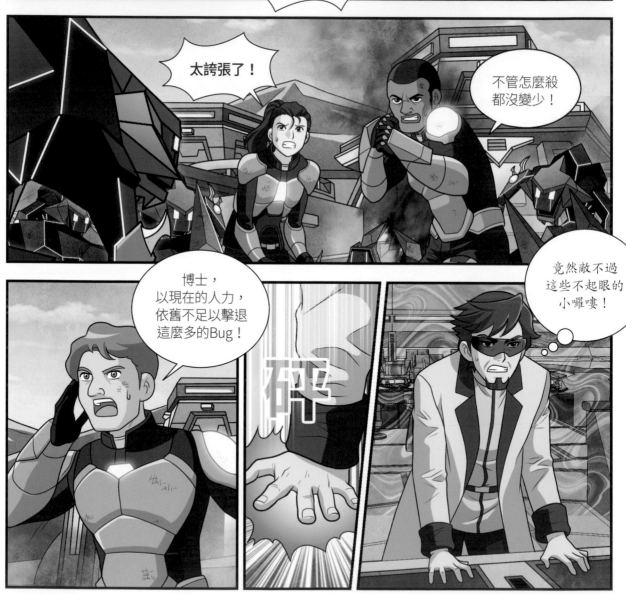

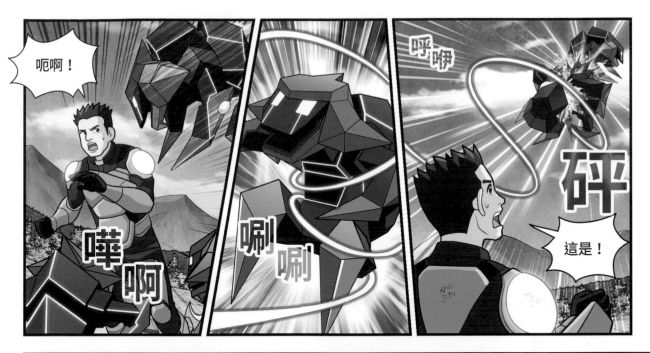

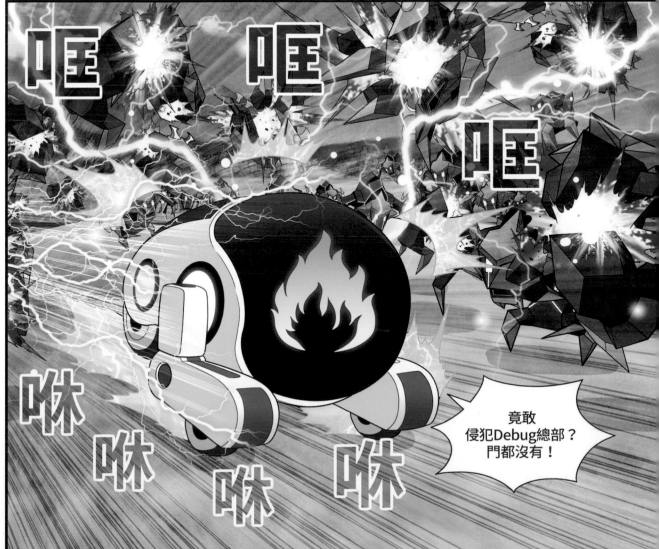

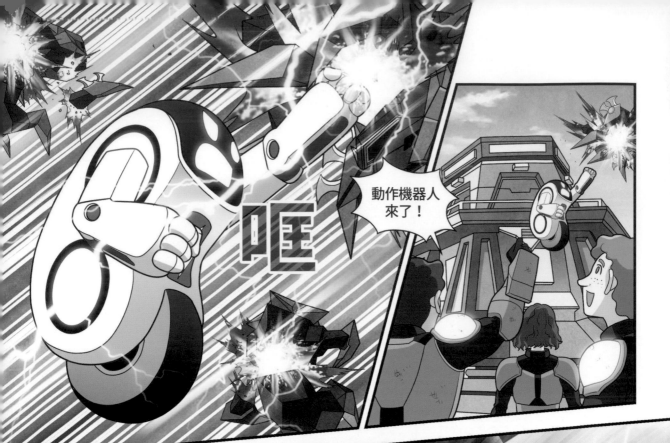

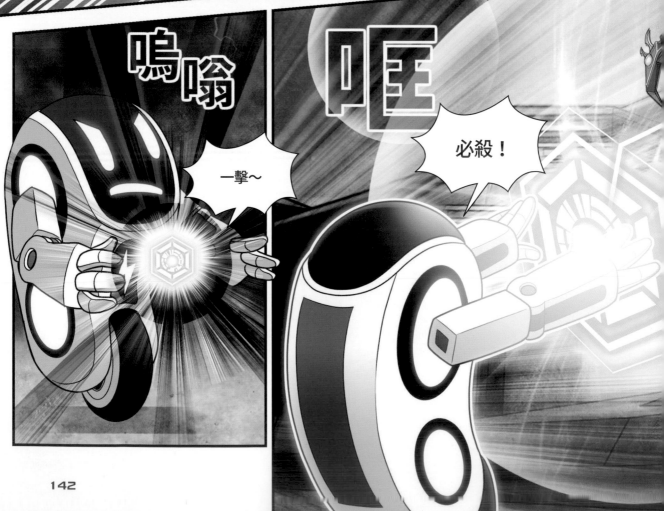

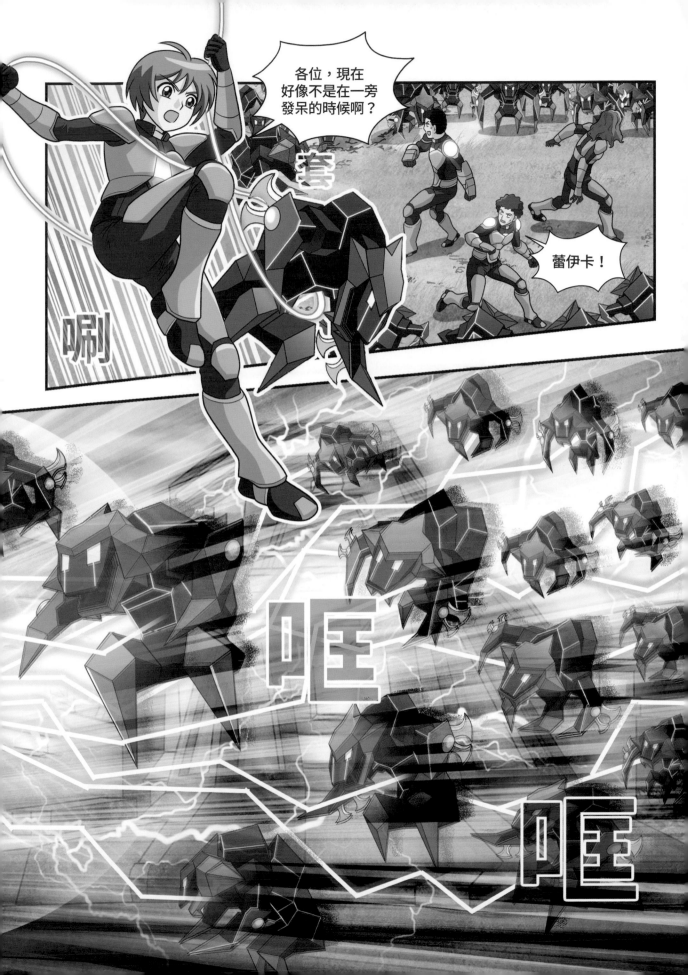

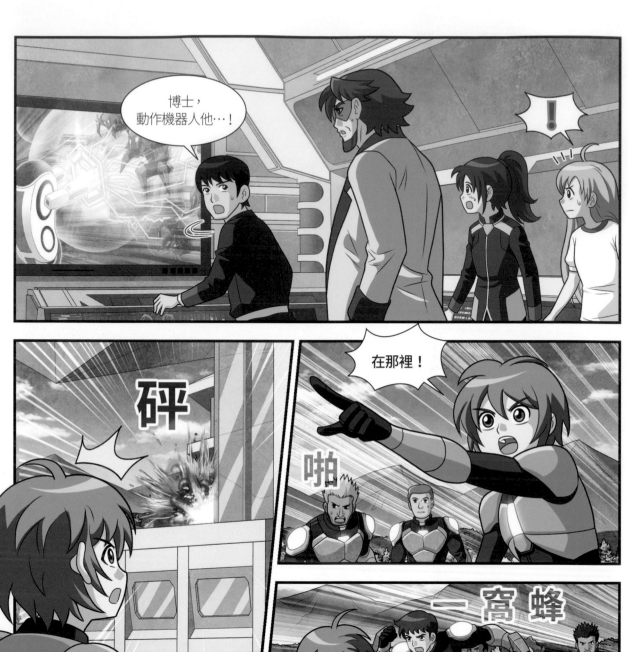

博士，
動作機器人他…！

砰

在那裡！

啪

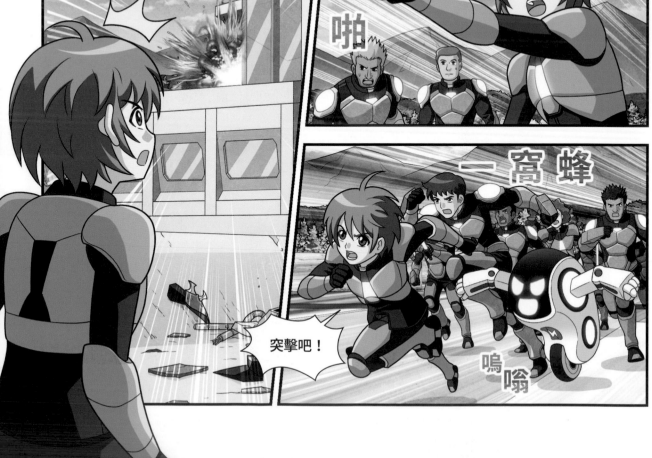

一窩蜂

突擊吧！

嗚嗡

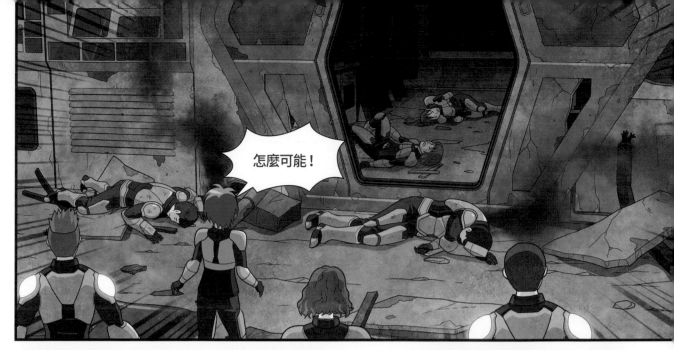

怎麼可能！

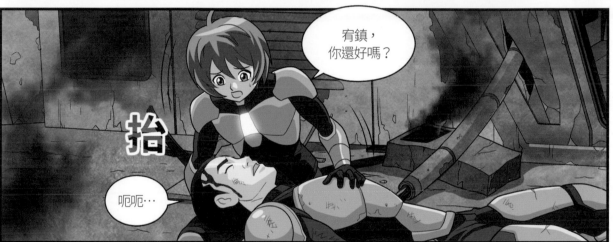

宥鎮，
你還好嗎？

抬

呃呃…

Bug侵入到裡…
裡面…

砰

哐

哐

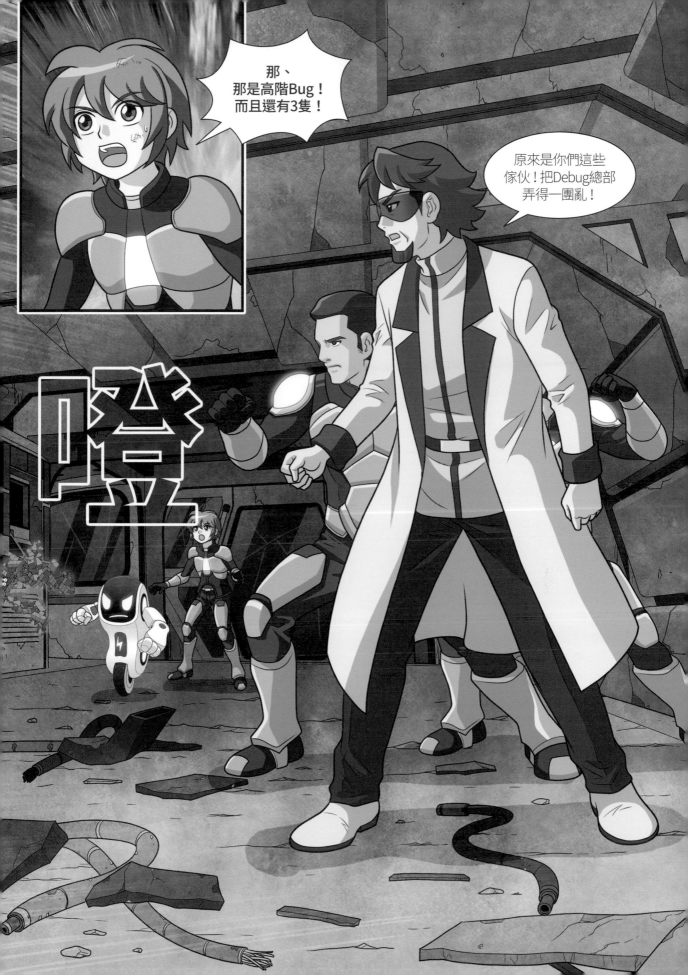

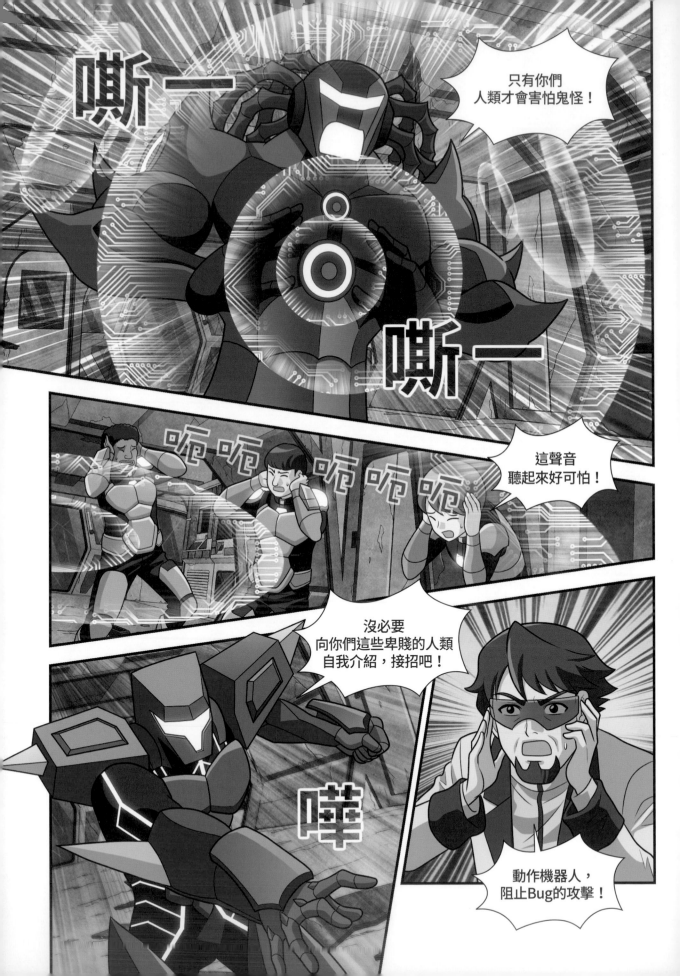

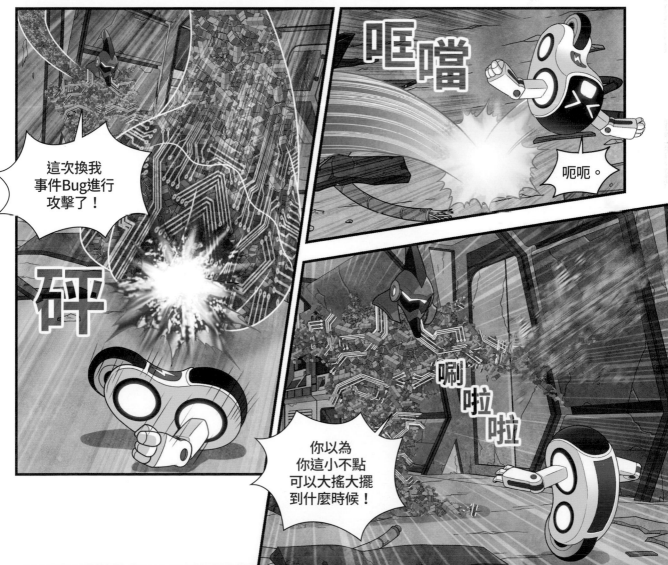

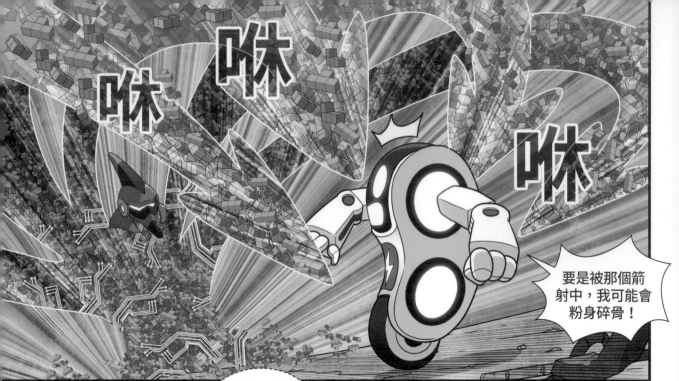

咻 咻 咻 咻

要是被那個箭射中，我可能會粉身碎骨！

現在立刻讓大禮堂的Debug一級特務盡速躲避！

是。

嗞嗞 嗞 嗞

沒時間了！

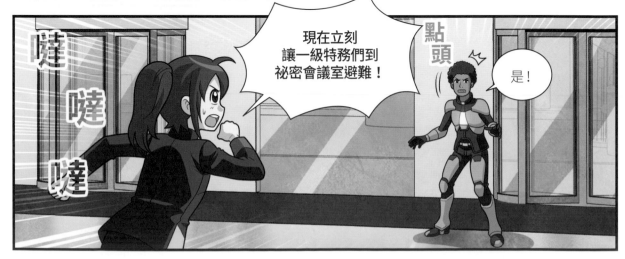

嗞 嗞 嗞

現在立刻讓一級特務們到祕密會議室避難！

點頭

是！

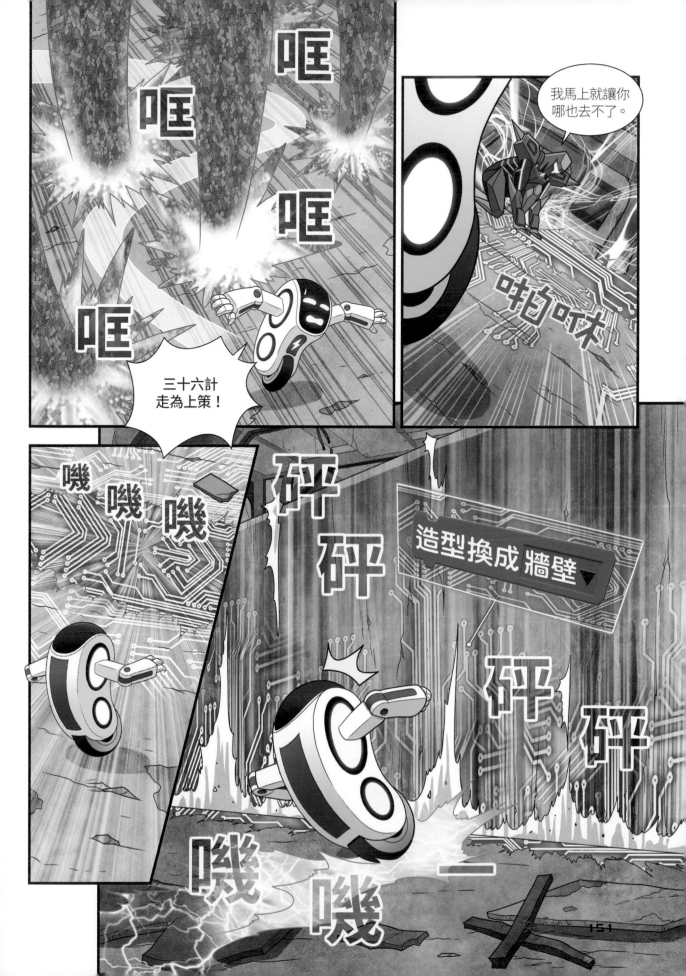

單靠一個動作機器人實在難以抵擋。

立刻協助動作機器人消滅高階Bug！

轉

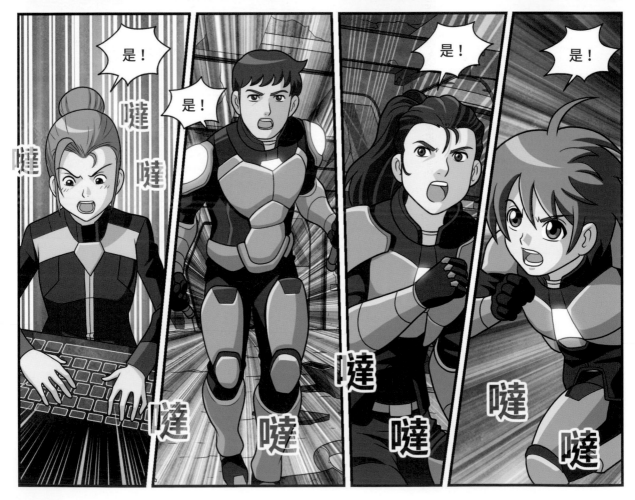

是！

是！

是！

是！

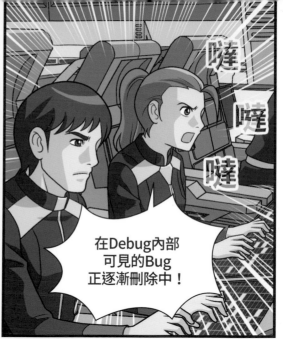

在Debug內部
可見的Bug
正逐漸刪除中！

哦，
我的像素！

嗶

嗶

嗶

就是現在！

接招吧！

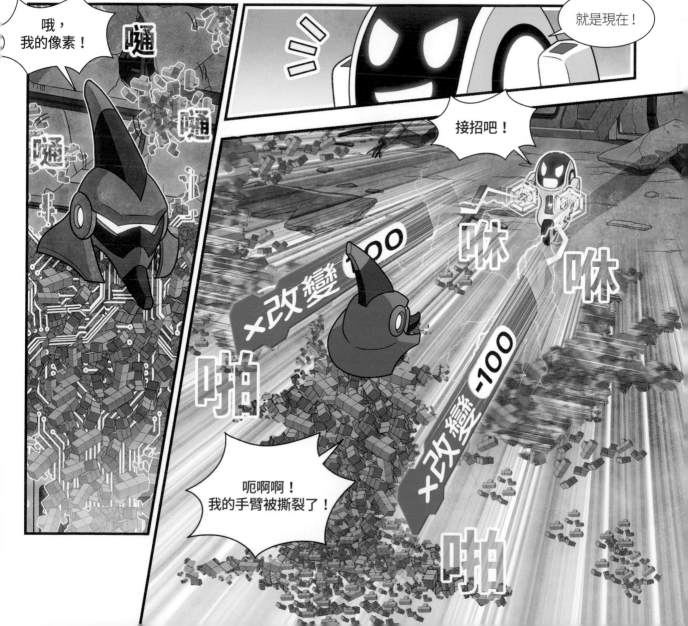

x改變100

x改變-100

咻

咻

啪

呃啊啊！
我的手臂被撕裂了！

啪

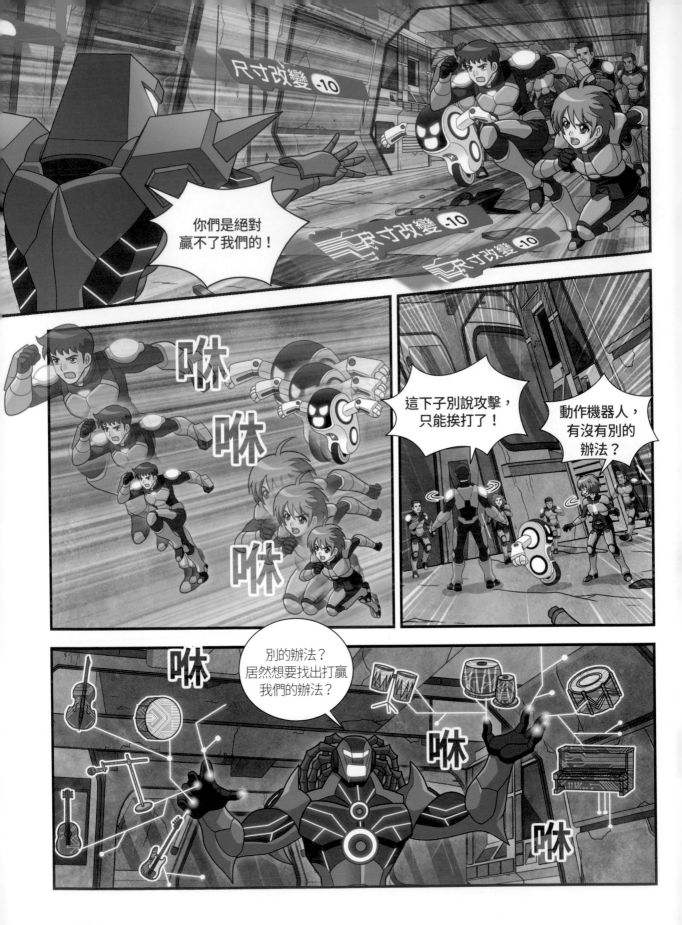

盡快啟動
防止消音的系統！

當角色被點擊
重複 10 次
音量改變 -10

呃，
我、我的聲音…

博士，
一切都來不及了～

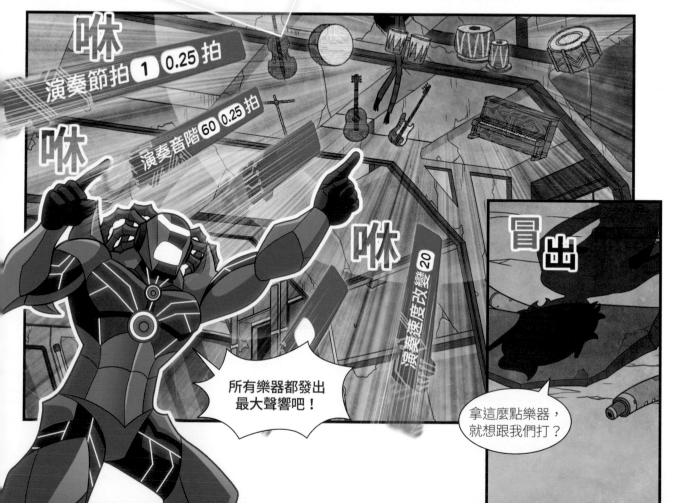

咻

演奏節拍 1 0.25 拍

咻

演奏音階 60 0.25 拍

咻

演奏速度改變 20

冒出

所有樂器都發出
最大聲響吧！

拿這麼點樂器，
就想跟我們打？

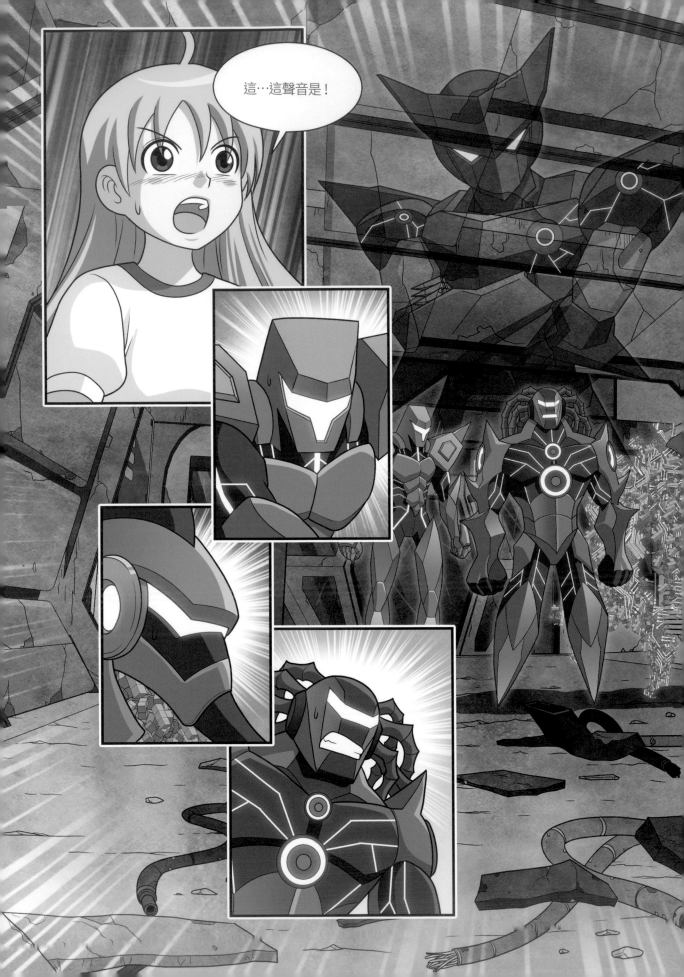

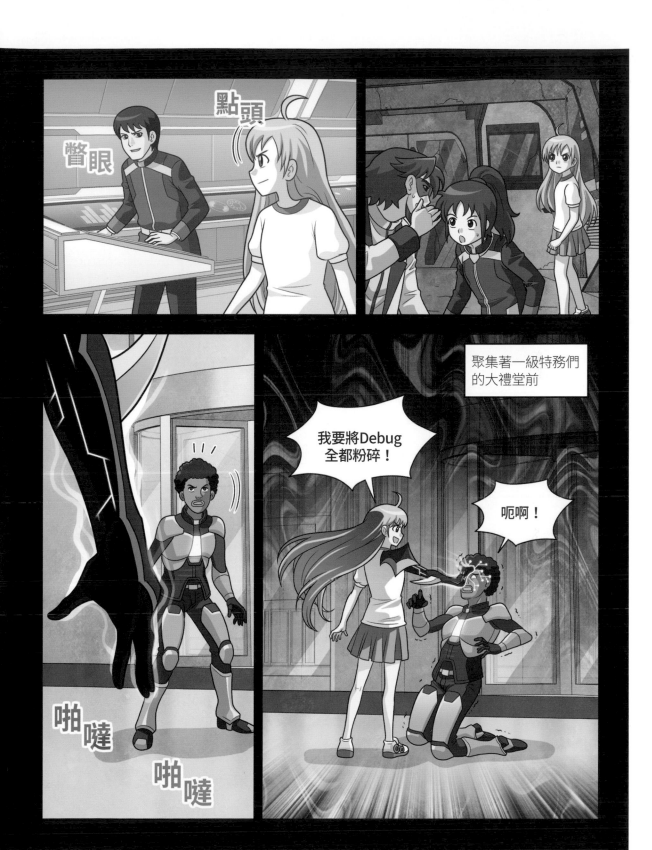

159

駕駛在哪裡？

自動駕駛汽車

自動駕駛汽車的原理

- 第1階段：認知
- 第2階段：判斷
- 第3階段：控制

本書第50頁

蕾伊卡搭著自動駕駛汽車來載朋友們。

看科幻電影或動畫中，汽車按照後座主角的指令，自動並安全地前往目的地，這樣的場景經常出現，像這樣人們不親自駕駛，也能夠自行移動的汽車，就叫做自動駕駛汽車。

需要什麼樣的機能，才能讓自動駕駛汽車正常運作呢？首先基本裝置為裝載認知周邊事物的高科技感應器，以及性能優越的圖像處理裝置，如此一來，汽車才能測量與事物之間的距離，以確保安全距離，即時分析且避開周邊的危險要素。舉例來說，掌握安全標示的意義、前車是否急煞急停、是否有人或動物突然出現在路面上等，都需要隨時觀察。

雖然目前還沒有安全的自動駕駛汽車上市，但只要補強幾個技術上的問題，相信在不久的未來，應該很容易就能在路上看見自動駕駛汽車。

GPS

本書第55頁

人造衛星、GPS都是自動駕駛汽車不可或缺的核心技術。

相信自動駕駛汽車不久後就能在日常生活中見到，但它最重要的核心技術又是什麼呢？大概就是代替駕駛人掌握周邊情形並迅速判斷的能力吧！GPS就是幫助自動駕駛汽車認知並蒐集周邊資訊情報的工具。

GPS(Global Positioning System)利用衛星發送的訊號，能夠即時並輕鬆地判斷出當前位置。

但是，若是行駛在地下道或隧道中的時候，收不到訊號可能導致些微的誤差。因此也會使用雷達、利用光的光達(LiDAR)、超精密攝影機等高科技設備，感知周邊的細微變化，來補足GPS的缺點。

Coding小常識

「自動駕駛汽車開發者」
都在做些什麼工作呢？

 為什麼會出現自動駕駛汽車開發者這個職業呢？

將人類的想像逐漸轉化為現實的人工智慧，不僅應用在製造業、醫療界、金融業等領域，現在作為一種全新的交通工具，在汽車產業中也備受矚目，因此也出現在該領域中專職工作的自動駕駛汽車開發者這個職業。

 自動駕駛汽車開發者都在做些什麼工作呢？

他們主要負責開發在駕駛時也能自動掌握周邊狀況並行駛的演算法。蒐集與周邊車輛的距離、車窗門的位置等數據，判斷車輛速度並決定要往何處移動。同時也能夠按照提前蒐集的道路狀況，反映出駕駛平時的駕駛習慣等，來制定駕駛計畫。

 如果我想成為一名自動駕駛汽車開發者，需要學習什麼知識呢？

必須以程式設計知識為基礎，去學習自動駕駛汽車的相關技術。熟悉電腦的硬體、運行方式與演算法，若能夠學習與自動駕駛汽車相關的具體知識，例如車輛通訊設備、雷達感應器等，當然就更好了。此外，也必須不斷更新、熟悉自動駕駛汽車相關的最新資訊喔！

電腦的外部與內部

本書第91頁

為了替Smile製作更先進的硬體，康民不眠不休地研究。

在火災現場Coding man摔落到地面導致Coding裝損壞後，就再也不能變身了。像Smile這樣的人工智慧機器人或者電腦，我們能夠實際碰觸到且肉眼可見的部分就稱作硬體設備，如果將電腦比喻成一個人，那就相當於「身體」的部分了。Smile的硬體能夠變成機器人，而電腦的硬體就是構成電腦的螢幕、鍵盤、滑鼠與主機。此外，在主機之中也有電腦運行必須的中央處理器(CPU)，以及能夠處理圖像、聲音資訊的零件，這些當然也是電腦的硬體。

隨著科學技術發達，硬體設備的體積日漸縮小，模樣也逐漸多元化。有將電腦主機之中的中央處理器裝設至螢幕上，不須另外設置主機的情形；另外像智慧型手機或平板電腦，將中央處理器與輸入、輸出裝置設在一起，這種更單純的機器也已經隨處可見，相較於過去的硬體往往需要占據巨大空間，現今的機器使用上也更加便利。

本書第88頁

軟體並非我們可碰觸或肉眼可見的。

若提到在學校學過的軟體，各位會先想起什麼呢？會先想到遊戲呢？還是會先想到智慧型手機中的APP呢？沒錯，軟體就是程式，我們既不能觸摸也無法看見，如果以人來比喻的話，就像是人的「思想」一般。軟體幾乎是無所不在，在非常廣闊的範圍裡，被多樣化的使用著，就讓我們一起來看看它是如何製作的吧！

一起來看看軟體開發者
的工作吧！

軟體的第一階段必須先製作程式，為了製作一個程式，需要企劃開發內容、撰寫編碼，透過不斷地測試直到沒有問題產生，經歷所有修正完善的作業過程，才能完成一個程式，但到此並非結束，完成的程序當然還包含製作說明書並配送至所有使用者的手中，讓使用者得以使用。因此，軟體開發是指由程式的企劃開始，直到使用者使用為止的所有開發過程。

超級電腦

本書第84頁
動作機器人的技術是因為有超級電腦而成為可能。

核能研發、航空宇宙研究、氣候預測、環境公害問題甚至預測模擬等，需要透過什麼樣的作業才能實現呢？若是有人能夠替我們說明相關的資訊，大概就能了解那都是相當複雜、需要花費相當多時間的工作吧！不過不必擔心，要進行這類工作的時候，我們還擁有超高速計算處理機能的超級電腦。

超級電腦誕生於1980年代中期，利用線路連接數十萬臺的電腦，這才能夠發揮出接近暴力破解的運算能力。我們能夠提前得知天氣預報，也都是因為超級電腦的活躍，但是連接大量電腦製作的超級電腦也有無法破解的疑問，那就是空間問題。為了解決這個問題，我們正在開發暨小巧又擁有快速處理速度的量子電腦、DNA電腦、神經型態電腦等，這些次世代電腦的誕生也很令人期待吧？

製作樂器聲響

音效Bug在人類世界引發了bug，Coding man不在身邊的我們，也來了解一下音效積木，以此擊退音效Bug吧！

1. 請選出與 音效 相關的角色。

① 　　② 　　③ 　　④

2. 請為第1題選出的角色，製作出右圖的腳本。

(1) 可以聽見幾個音呢？

--

(2) 如果刪除所有控制積木甲的話，聲音會變成什麼樣呢？

① 聽不見任何聲音。

② 以1秒為間隔，每隔1秒聽見一個聲音。

③ 4個音同時響起，製作出和音。

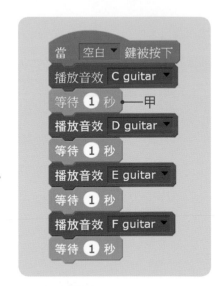

瞬間移動至其他背景

為了閃避Bug，動作機器人展現出瞬間移動的技能，非常帥氣對吧？讓我們一起來製作腳本，讓下圖的小魚也能夠瞬間移動吧！

1. 下方是小魚瞬間移動的腳本，找出適合甲的積木並完成腳本。

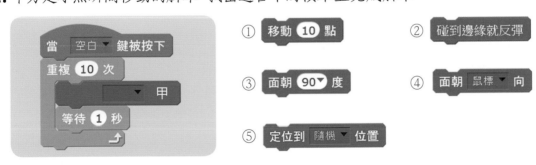

2. 在第1題完成的腳本上，希望小魚每次瞬間移動時背景也能隨之改變。閱讀下方敘述，並在一定要製作的部分打圈(○)。

(1) 在製作腳本以前，先設定好多個舞台背景。（　　　）

(2) 將外觀積木 背景換成 下一個背景 放置在 當 空白 鍵被按下 積木之後。（　　　）

3. 將第2題的答案放進第1題的腳本之中，讓小魚在瞬間移動的時候，背景也能同時更換，試著製作出腳本吧！

自由自在地移動

事件積木是執行腳本時非常重要的角色，一起來製作看看，隨著事件積木自由自在移動的舞者腳本吧？

1. 依照下方的順序設定舞台背景，並叫出角色。

2. 右方的 圖示 是當按下鍵盤上的向左鍵，角色就向左側伸出手臂的腳本，試著製作出下方的腳本，並寫下角色的動作。

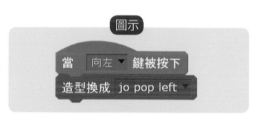

(1)
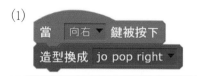

(2)
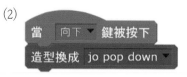

--- ---

3. 複製第2題製作的積木，製作出全新的腳本，讓角色能夠自由自在地舞動吧！

熟悉設定條件

53頁的自動駕駛汽車利用感應路面的顏色來行駛，讓我們來製作可以感知顏色與事物的腳本，想一想設定條件會是什麼吧！

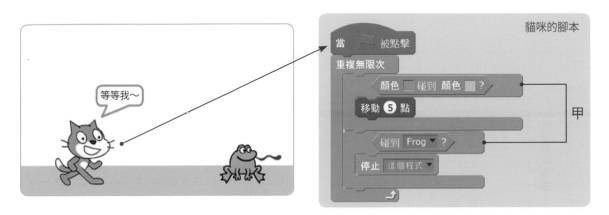

1. 在貓咪的腳本中，甲處都要放入哪個積木呢？

① 重複 **10** 次

② 如果 那麼

③ 重複直到

2. 貓咪能夠沿著路持續移動的偵測積木是哪一個呢？

① 顏色 □ 碰到 顏色 □ ？

② 碰到 Frog ▼ ？

3. 在青蛙的腳本中，貓咪碰到青蛙時，我們想要讓青蛙發出「呱呱」作為回應，**不能**放進甲處的偵測積木是？

① 碰到顏色 □ ？

② 碰到 貓咪 ▼ ？

③ 空白 ▼ 鍵被按下？

164頁

1. ④
 ➡ 這是能夠發出器樂聲音的角色。

2. (1)會聽見4個音。
 (2)③
 ➡ 如果刪除「等待」的控制積木，4個音會同時響起。

165頁

1. ⑤

2. (1)○
 ➡ 必須要預先設置好多個背景，才能夠更換。

 (2)×
 ➡ 外觀積木必須放進 （控制積木）之中，才能在魚每次移動的時候更換背景。

3. 舉例

 ➡ 若是在「重複」的控制積木之中，放入外觀積木的話，隨著位置不同，角色或背景的移動會有細微的差異。

166頁

2. (1)按下向右鍵的話，角色會朝右側伸出手臂。
 (2)按下向下鍵的話，角色會朝下方伸出手臂。

167頁

1. ②
 ➡ 雖然②、③都是包含條件的積木，但若把③放入上述腳本，則貓咪角色不會移動，因為此時黃色已經碰到灰色。

2. ①
 ➡ 貓咪角色必須碰到灰色部分，才會持續向前移動5點。

3. ③
 ➡ 條件是「貓咪角色碰到青蛙角色才能說話」。

朱怡琳提醒

Coding man第七集有趣嗎？自動駕駛汽車、GPS、硬體、軟體，還有在我們身邊隨時可見的擴增實境與虛擬實境，再複習一次看看吧～